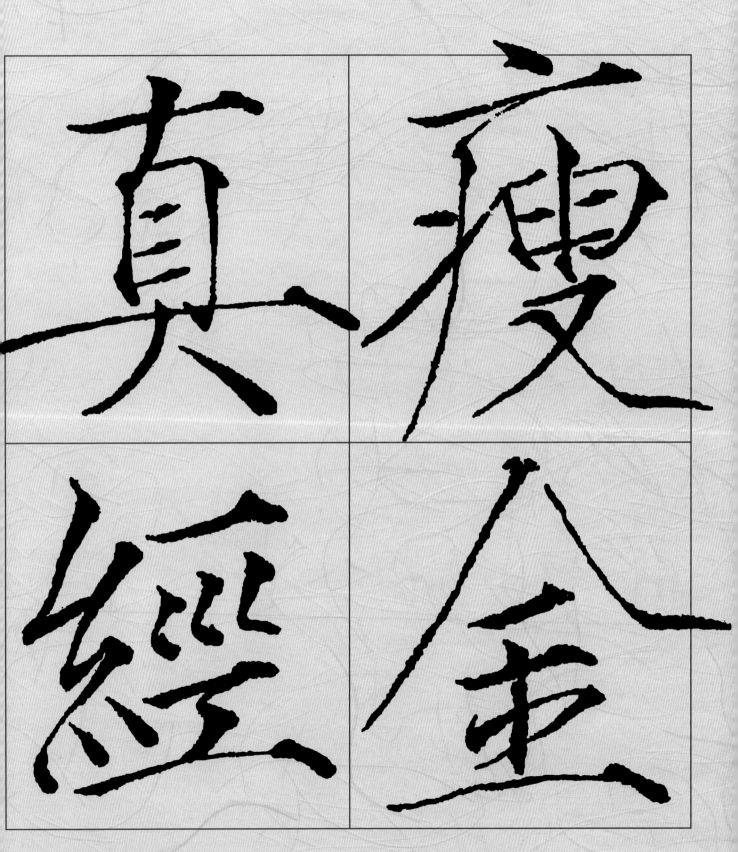

真
瘦
經
重

目　錄

序　真經現世

在《射鵰英雄傳》裏，出現了《九陰真經》，您沒機會練到，遺憾嗎？
在《倚天屠龍記》裏，出現了《九陽真經》，您仍無緣練到，失落嗎？

兩本真經早已失傳，任憑眾人再怎麼 Google 再怎麼百度，也找不到了，我也很扼腕。

歲月荏苒，時隔六百年，終於，第三本真經華麗現身了。
《瘦金真經》，揭開瘦金體練功的神祕面紗。

真經上卷，揭示練瘦金體的招式、內力、口訣、心象，說文解字，真放在精微。

真經下卷，演示練瘦金體時如何畫龍點睛、易筋鍛骨、內震外爍。

練功心法，排除習練過程中走火入魔的險隘，指引您平安達陣，身負瘦金體絕世奇功。

答客問，整理最常被問到的七個問題，娓娓道來，以解眾惑。

有緣人請進，入此門來，書法的天地境界，從此不同。

前言　神界的書法・書法的神界

這是一本教人如何上手瘦金體的書。

寫瘦金和游泳、打球、彈鋼琴、練太極拳一樣，都是身體實踐需求很強的技能，最好是能跟著老師動一動，學生寫，老師當場 Debug，才學得快。光看書，不容易上手。寫成書，用文字表達，老實說，並不討好。

但是，在無法手把手地教導的無奈下，想把這門技能傳承下去，山不轉路轉，返樸歸真，我把能使得上力的經驗心得凝結成招式內力的口訣，佐以心象，讓想學這門藝術的人，可以用最經濟的型態，放在腦子裏隨時帶著練。在這極速的網路時代，能這麼緩一緩，念念不忘必有回響，未嘗不是件好事。

不過，在正式開講之前，且讓我先說一個故事，一個希臘神話故事。

普羅米修斯（Prometheus）

天神宙斯禁止人類使用火，但普羅米修斯目睹人類飽受苦寒的困苦，心中十分悲憫，於是從太陽神處偷取了火，拿到凡間幫助人類。

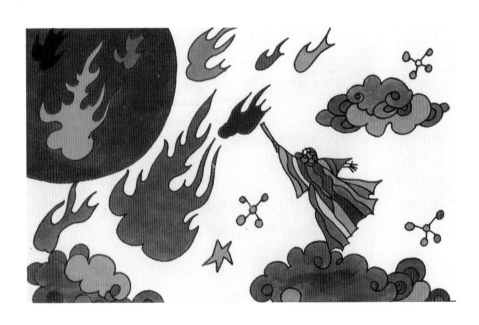

此舉觸怒了天神宙斯，盛怒之下的天神宙斯，把普羅米修斯鎖在高加索山的懸崖上，動彈不得。派一隻鷹每天去吃他的肝，又讓他的肝每天重新長回來，使他日日承受被惡鷹啄食肝臟的痛苦。然而，普羅米修斯始終無怨無悔。

幾千年後，英雄赫庫力士出任務，為了尋找金蘋果來到懸崖邊，見到此悲壯景象，當下義不容辭地射死惡鷹，打開枷鎖，解救了普羅米修斯。

很多人說瘦金體是一種不祥的字體，理由不外乎是宋徽宗把國家給玩掛了。
「眼看他創瘦金，眼看他當皇帝，眼看他亡國了。」
歷史的評論一面倒的說他玩物喪志，是藝術的天才，政治的昏君。

但我個人始終覺得，這並不是一個夠專業的理由。這事情我一直覺得透著一股不對勁，但又說不出個所以然。

直到有天晚上，幫女兒白歆妮唸床邊故事「普羅米修斯」時，唸到一半，心頭靈光一閃，胸中豁然開朗。

沒錯！宋徽宗就是中國書法的普羅米修斯！
而瘦金體，就好像火，本來是神界的東西，不屬於凡人所有。
普羅米修斯把火從神界偷了出來，幫助凡人，因此遭到神譴。

相同的，宋徽宗無意間把瘦金體揭露給凡界，觸了神忌，因此也遭到了神譴。

至於亡國嘛，那只不過是表面的假象。
證據是什麼？
從歷史看，當時宋朝是全世界最富裕、文化層次最高的國家。雖然兵力不好，但還是有錢，沒有內亂。和金人的關係雖不好，卻仍以兄弟相稱，納歲貢換平安，彼此相安無事。說沒軍事人才嗎？那後來的岳飛不也是把金人打得滿地找牙嗎？岳飛本來有機會北伐成功，救回宋徽宗的，卻硬生生的被「莫須有」了，還一天之內十二道金牌呢！宋徽宗一手的好牌，怎麼會打成這樣呢？我們可以說，背後有一隻無形的手在操弄著。

說宋徽宗亡國，也不盡然全對，因為後面還有南宋。南宋仍是趙家的。
可以看得出，所有的一切報復行動，都是衝著趙佶一個人來的。

我的推論是：瘦金體並不是一種不祥的字體，而是身分特殊的神品！

瘦金體本來是神界的東西，就像火一樣。火沒有什麼祥與不祥，看人怎麼用而已。瘦金體也一樣，沒有什麼祥與不祥，看練的人心裏怎麼想而已。我猜，宋徽宗並沒有普羅米修斯那種濟世的仁心，但他的無心之舉，仍然觸動了神怒。

我沒穿越過，跟宋徽宗不熟，但我始終感激能創制出這套書法的天才。
瘦金體之美，超凡脫俗，令人驚豔，看過的人都不得不在心裏暗自承認，沒錯，這本來就是神界才有資格享有的。

好了，言歸正傳，這是一本教人如何上手瘦金體的書。

會讀這本書的人，我假設，都是有志練成一手瘦金體的人。既然如此，在開始學瘦金體之前，我不得不苦口婆心，再三叮嚀，請務必先更新您腦中的目標設定。
這件事情非常重要。

為什麼要講這個故事，做這個推論，以及更新目標設定？
因為我知道，學瘦金體的人，幾乎都曾經有過一個心魔，什麼心魔？那就是您週遭的人會當著您的面，說瘦金體是亡國字體，讓您心裏從此有個疙瘩。
接著，這個心魔會化身成一條小小的毒蛇，蟄伏在您的內心深處，伺機而作。一旦您心裏起了一絲絲放棄的念頭，牠就會適時的出現，咬您一口，讓您永遠離場。

所以，一開始，我就要當著您的面，把這條毒蛇揪出來，然後和您一起來到深山大澤，把這條毒蛇放生，讓牠回歸自然。別殺牠，牠也是無辜的，確定牠走遠了就好了。

學瘦金體的起步，此目的地的「歸零」和「重新定位」，至關重要，別去錯地方了！
扔掉「亡國論」，我們不去汴京，不去五國城。

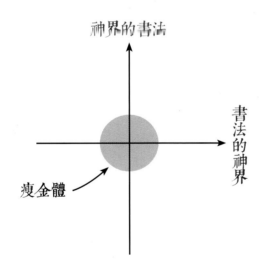

請您把腦中 GPS 的目的地輸入成：「神界的書法・書法的神界」，確定這個新座標，同時將它加入儲存成為「我的最愛」。

各位有志之士，您腦中的座標設定改好了嗎？

「改好了！」

OK，啟動新設定，我來當嚮導，前往神之領域，我們出發吧！

壹、真經上卷

瘦金七言絕句：

「鼠尾釘頭方轉角，竹撇蘭捺小蠻腰，死往生返遊絲引，拉弓放箭回馬挑。」

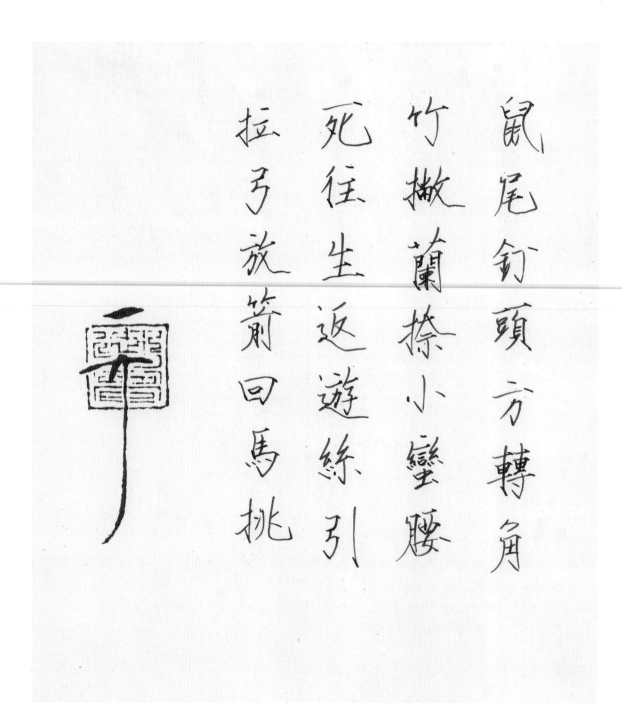

練瘦金體的起步

學任何事的第一步，總是最難的。學外語如是，學鋼琴如是，練《葵花寶典》絕對如是。

練瘦金的第一步也是最難的，難就難在：眼前一桌好菜，不知如何下筷。

初學瘦金體的人普遍的困擾，在於一開始獨自摸索時，找不到重點，練不到亮點。總覺得在學習的過程中，好像老是有一道無形的牆，擋在前頭，過不去。所以，在還沒找到適合自己的手感之前，就放棄了瘦金體，或失去了學習的動力。

如果找得到重點，練得到亮點，一開始就先成功一半了。

一般來說，有心學瘦金的人，都是被瘦金法帖中那種超凡之美的字所吸引過來的。「世界上怎麼有這麼美的字？如果我也能寫，該有多好！」

您一定也曾這樣子嚮往過，所以現在開門進來，想來試試看，一探究竟。

以往，市面上瘦金體連帖子都很不好找，好不容易買到了，卻在要臨帖的時候，矇了，不知筆從何起。看著帖子，有一種「可遠觀而不可褻玩焉」的惶恐。或者是臨不滿一頁就覺得自己好像沒這方面的天分，急急忙忙的把剛寫好的字收起來，怕別人看到。

身為過來人，這些我都知道，所以我要安慰您：不是您愛得不夠，而是您不得其法。

會動手寫這本書，正是因為看到太多想學瘦金的朋友，入門時，沒人教，拿到帖子，不知如何下手，或苦習瘦金卻卡關停滯不前。看瘦金教學書則編輯龐雜，看網路上的筆法拆解則瑣碎無感。煩哉！苦哉！哀哉！鬱哉！

所以，特別整理個人學習瘦金的心得，凝結成口訣心法，方便學習者記憶與咀嚼品味之用。希望有助於熱愛瘦金的同好，達成快速破關的攻略之效。

亦期望能幫助卡關之人，照見五蘊皆空，度一切苦厄。

我們這就直奔主題吧！

瘦金真經：上卷綱要

練瘦金的起步，要抓重點、練亮點。

抓得到重點練得到亮點，自然有自信有成就感，往更深層的技巧去研究。一開始的自信心和成就感，是非常重要的動力。

亮點是什麼？
瘦金體，有獨門的招式，也就是鼠尾、釘頭、竹葉撇、蘭葉捺。
瘦金體，有特殊的造型，也就是方轉角和小蠻腰。
方轉角的視覺效果是練胸肌的猛男，小蠻腰的造型是緊實有曲線的美女。

重點是什麼？
瘦金體，有獨門的內力，也就是死往生返、拉弓放箭。
死往生返是直線的內力，拉弓放箭是弧線的內力。

在練瘦金體的一開始，就掌握住這些獨特的招式亮點和內力重點，往後自然可以心領神會，收事半功倍之效。

真經上卷的詳細內容，分段說明如下：

本七言絕句口訣大綱：
前兩句「鼠尾釘頭方轉角，竹撇蘭捺小蠻腰」是招式。
後兩句「死往生返遊絲引，拉弓放箭回馬挑」是內力。

招式，在幫助您一開始就抓到亮點。
內力，在幫助您一開始就練到重點。

由內力貫穿招式，完成瘦金體的初步定式。

一開始入門，體悟「瘦金七言絕句」的內涵，融會貫通之後，寫出來的瘦金字，像不像，也有三分樣。

鼠尾釘頭之特點

瘦金體的招式:「鼠尾釘頭」用在橫筆和直豎,「竹撇蘭捺」用在斜角運筆。

先說橫筆和直豎的招式:「鼠尾釘頭」。這是瘦金體最重要、最顯著的特徵。

正如同寫隸書時,筆畫的特點是在一字中必存在一筆「蠶頭雁尾」一樣。

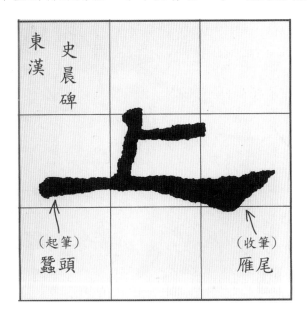

瘦金體的基本特點就在於「鼠尾釘頭」。

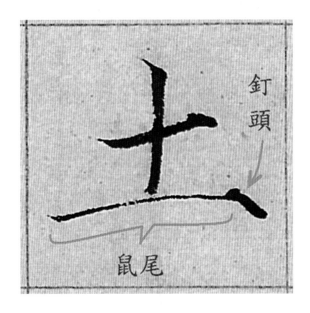

「鼠尾釘頭」本來是書法中的敗筆,但我們的天才祖師爺宋徽宗改良了它,使它反而成為瘦金體獨一無二的特色。

鼠尾釘頭的定義

什麼是「鼠尾釘頭」？這個我們得重新定義一下：

重筆起頭之後，總有一尖筆拖尾，是為「鼠尾」。
直畫或豎筆的收筆，皆留有一頓點，是為「釘頭」。

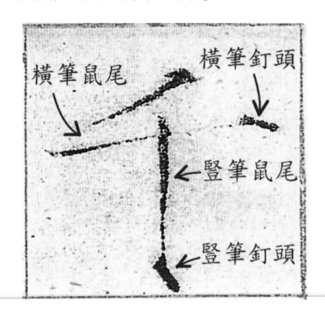

瘦金體的「鼠尾釘頭」和傳說中敗筆的「鼠尾釘頭」有何不同？
敗筆的「鼠尾」，起筆過重，中繼無力，成了一條軟趴趴的尾巴。
敗筆的「釘頭」，收筆過重，尾大不掉，成了一顆腫脹脹的惡瘤。

「鼠尾」如何改良？
這得靠動筆練習，培養手感，讓筆畫在剛直中帶著點彈性感。
練習時，讓筆畫像「甩鞭子」一樣地甩出去，橫空出世。

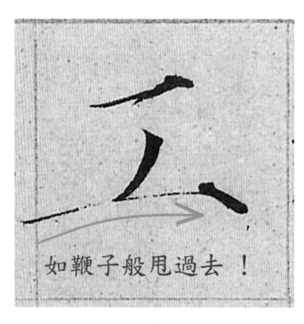

鼠尾弧度的心象：表面張力

對於「鼠尾」的剛直程度和彈力，我建議的心象是「表面張力」。

以前政壇大老阿港伯林洋港在跟人喝酒交際搏感情時，強調杯中的酒一定要斟到「表面張力」才夠誠意，喝起來才夠阿莎力。最後，就連他過世的追悼會上，最被津津樂道的，不是他的政績，而是他的「表面張力」。沒錯！就是這個「表面張力」。

寫瘦金體的鼠尾，無論是橫筆或直豎，都是直中帶弧。
有多弧？差不多就是「表面張力」的程度。

想像一下，杯中水滿將溢之際，水分子拼命內聚，「表面張力」所形成的弧度。

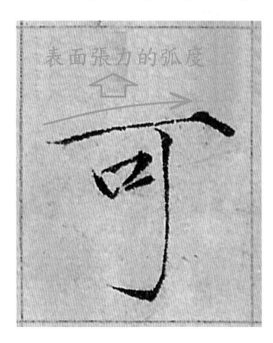

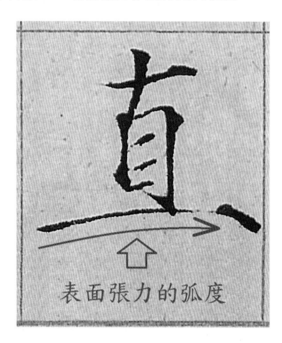

或者，換一種心象，像是「拗鋼板」，雙手分握鋼板的兩端，用力折拗，也就差不多是這個力道與弧度了。

不疾而速：鼠尾，甩一甩吧！

橫筆鼠尾，其實是用甩字訣給甩出來的，因為，用甩的才有粗細變化。

像是下面圖例中，雨字頭的寫法，鼠尾就小甩了一下。

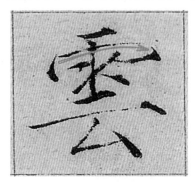

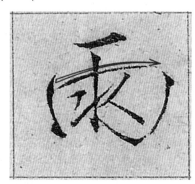

橫折勾的第一筆，是如甩鞭子般甩過去而非犁田般犁過去的

很多瘦金體的初學者，小心翼翼的犁字犁了半天，結果寫出來的筆畫像是開坦克車一樣。一路壓過去，是很穩沒錯，但所過之處生靈塗炭，瘦金的味道全沒了。

寫瘦金時，固然急不得，但是該快的時候，還是得加速。

甩一甩吧！不過，要練到剛直中帶著點彈力感，又要有粗細變化，要靠反覆的練習，直到抓到成型的手感。

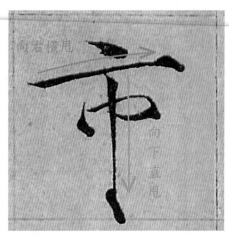

向右橫甩

向下直甩

另一個鼠尾書寫的心象，是太極拳的擎掌化為勾手，比方在「單鞭」一式，其中一手是推掌，另一手則是由擎掌化為勾手。由五指伸展的擎掌，在化為勾手的過程中，五指逐漸收攏，最後指向一點。瘦金體「鼠尾」的寫法，也是這種逐漸收束的味道。

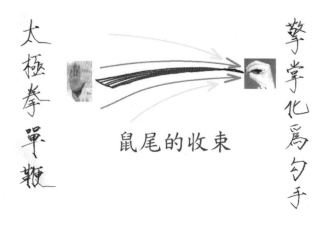

太極拳 單鞭　　　　鼠尾的收束　　　　擎掌化為勾手

橫筆釘頭的角度：收斂在 30 度內

至於「釘頭」，是緊接著鼠尾的結構，用來釘住鼠尾的。「釘頭」的重點，在於大小和角度。愈簡單愈好，起筆到落點，俯角別超過 30 度。

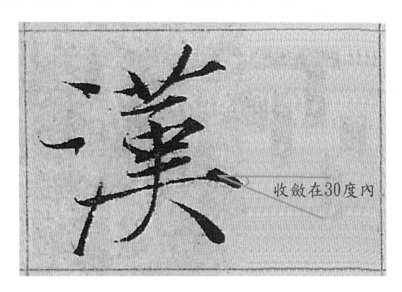

太大或太偏，「釘頭」看起來就像是「踢到鐵板的釘頭」，很難看。

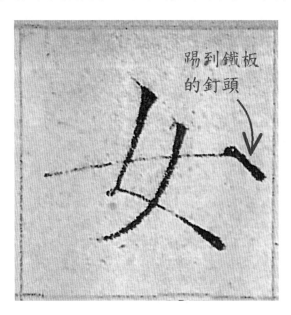

想像一下，用一個釘頭釘住一隻老鼠的尾巴，那只老鼠還拼命的想逃呢！那老鼠把鼠尾扯得筆直，可惜，它已經被釘住了……

豎筆釘頭心象：芭蕾舞之 Piruette

瘦金體豎筆落釘頭的心象：芭蕾舞之 Piruette。

想像一下芭蕾舞的舞者，用腳趾尖撐起整個字的重量。

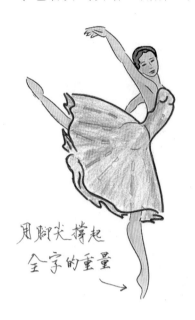

用腳尖撐起
全字的重量 →

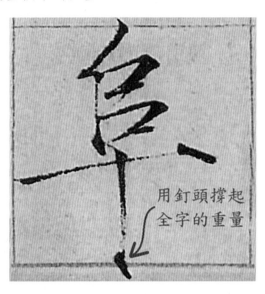

用釘頭撐起
全字的重量

特別是在寫硬筆瘦金的時候，用腳尖撐起全字的重量，這種意象就特別明顯。

豎筆落釘頭的角度，控制在與豎筆鼠尾之間 30 度以內的夾角為最佳。

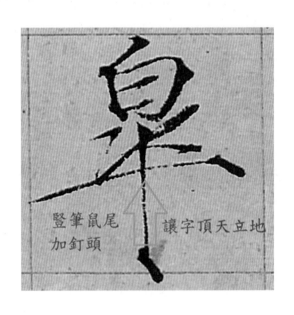

豎筆鼠尾
加釘頭　　讓字頂天立地

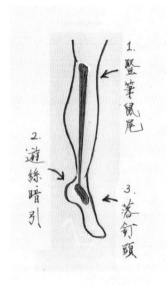

1. 豎筆鼠尾
2. 遊絲暗引
3. 落釘頭

這個角度，有讓整個字墊腳尖，小腿肚筆直用立，全身騰立而起的視覺效果。

用「遊絲」連結鼠尾和釘頭

傳統的筆法，如顏真卿、柳公權的橫筆，是一筆而就的。先是逆筆開筆，一路向右「推」，到終點站時，先提筆藏個鋒，再頓筆迴鋒收尾。

瘦金體的橫筆和傳統的橫筆有何不同？

瘦金體的橫筆，是分兩筆完成的。先是尖端直接開筆，一路向右「掠」出，甩到沒氣了，藉著最後一口「氣若遊絲」之不絕如縷的「遊絲」，向上牽引，斜下頓筆，收工。

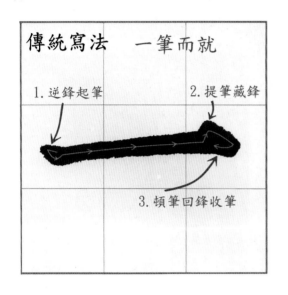
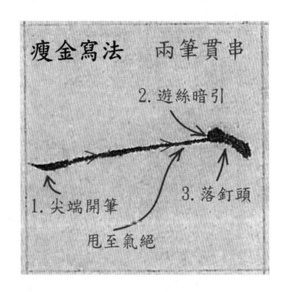

用動作來做比喻：傳統的橫筆寫法，是「壓」過去的，或「推」過去的，甚至是「犁」過去的，粗細一致，沒什麼變化。而瘦金體的橫筆寫法，是「甩」過去的，或「掠」過去的，粗細變化明顯。

瘦金體的橫筆「甩」到最後，必至氣絕，此時再以該氣絕的餘勁，化為一縷遊絲，稍稍飄上之後，向右斜下點實，落釘頭。

斜角運筆招式：「竹撇蘭捺」

關於《穠芳詩帖》，清代陳邦彥在詩帖的後面跋曰：「此卷以畫法作書，脫去筆墨畦徑，行間如幽蘭叢竹，泠泠作風雨聲，真神品也。」

這是對這一字帖的評贊，也是對瘦金體藝術視覺效果的整體概括。

陳邦彥的這個評論，是非常精闢的。因為仔細觀察瘦金斜筆，所採取的果真是蘭竹畫法。

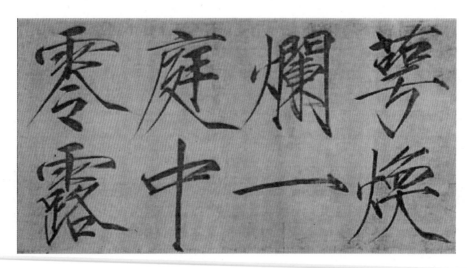

特別是捺法，可以說就是脫胎於畫蘭的筆法。您不信？那請您把帖子倒過來看，它的捺是不是就變成蘭葉了呢？沒忽悠您吧！

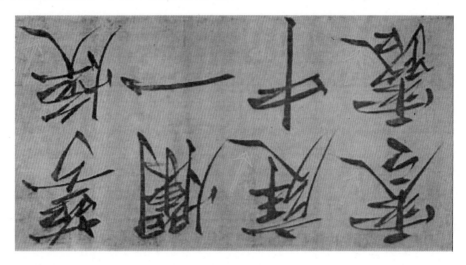

瘦金體的蘭葉捺法，和顏真卿、柳公權的捺法是不一樣的，看不透這一點，您就會怎麼捺怎麼奇怪，這一點，我會在後面介紹內力時，將筆法搭配內力一起講解。

竹葉撇的漂亮角度

先講竹葉撇。

說到撇，誰都會撇，但要撇得漂亮，不容易。它講究的是角度和力道。

竹葉撇一氣到底，展示亮點時，有兩種漂亮的角度：俯角45度、俯角60度。

俯角45度，適用於字的「中原地帶」。俯角60度，適用於字的「左側邊疆」。不同的地理位置，要搭配對應的角度。

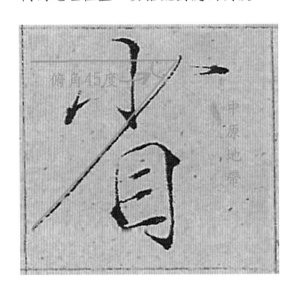
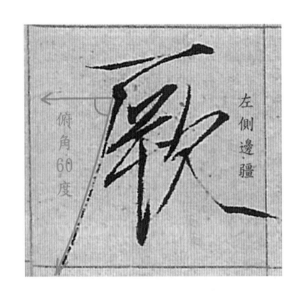

位在中原地帶的竹葉撇，即令是短撇，也是抓45度最漂亮，如果變60度，整個字的中心軸就會歪一邊，失去平衡。

換了是左下角的竹葉短撇，也是要維持同樣的角度與勁道。

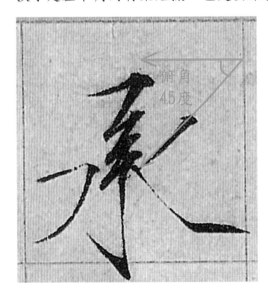
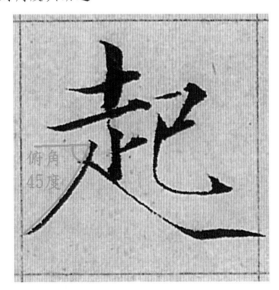

為什麼要特別挑這兩個角度？而且，還要特別指明地理位置？

道理很簡單，因為「中原地帶」的撇採45度，可以和穿越中心點45度的斜線平行

對應，產生視覺上的均衡感。根據實務經驗，「中原地帶」的撇如果不是 45 度，很可能就是您的字的中心軸歪掉了。

至於「左側邊疆」的撇採俯角 60 度，是因為要騰出右邊的空間，可以寫東西。

別小看竹葉長撇，長撇一氣到底，要寫得不彎不腫，寫得又細又挺又漂亮，有技術上的難度。

難度出現在哪裏？

拿傳統的寫法作比較：用顏真卿柳公權寫長撇，沒什麼難度，因為傳統的長撇是用中鋒「壓」過去的，或者用「推」過去的也行，甚至最後出鋒時，要直要彎也都無所謂。

但這招用在瘦金體的長撇是行不通的，因為瘦金體的長撇要寫得細挺有勁，是用「甩」的用「掠」的，不是用「推」的或「壓」的。用「推」的或「壓」的寫瘦金長撇，結局通常要不就是粗細不均，要不就是半路歪掉。更重要的理由是，用「推」的或「壓」的寫瘦金長撇，沒有瘦金的味道。

如何克服？

寫瘦金體的長撇，在落筆之前就要先下定決心，要從哪裏撇到哪裏。起點選好，角度抓好，落點出鋒口清晰，一下筆，就要一氣貫虹，中間沒有任何遲疑。從起點「掠」到終點，而且剛好在終點處出鋒，讓字鋒芒畢露。

竹葉撇的口訣：Destination-Determination-Delibration

~ Harry Potter and the Order of Phoenix 消影術呪語

要寫撇，不難。但要寫得不彎不腫、既瘦又金，不簡單。

典藏在台北故宮的「穠芳詩帖」，是瘦金體的經典之作，起頭的第一個「穠」字就有這麼一招瘦金體的竹葉撇。多少練瘦金體的英雄好漢一開始臨「穠芳詩帖」時，寫這第一個字，往往敗就敗在這一記長長的竹葉撇。

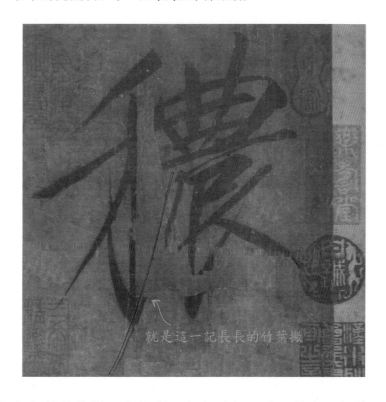

就是這一記長長的竹葉撇

想要寫好這一記長長的竹葉撇，有訣竅。如何破解？這可是有咒語的！

小說《哈利波特：鳳凰會的密令》（*Harry Potter and the Order of Phoenix*）裏，有個咒語可以讓魔法師進行空間切換，就像電影「移動世界」或哆啦A夢的任意門一樣，從一個地方直接切換到另一個地方，這個魔法就是消影術和現影術。學習消影術現影術，要配合咒語，也就是三D原則：「Destination（目標），Determination（決心），Deliberation（從容）。」

這和瘦金體的竹葉撇有啥關係？相同點，就在於瘦金竹葉撇用筆勁道的心象。

小說「哈利波特」裏，對這個3D咒語是這麼形容的：「第一步 Destination（目標）：將你的意識集中到你的目標上。第二步 Determination（決心），下定決心，想著自己一定要移動到目標處！讓想要到達那裏的想法，從大腦充斥到你的全身。第三步 Deliberation（從容），在原地轉個身，感覺你的身體變得虛無，從容地移動！」

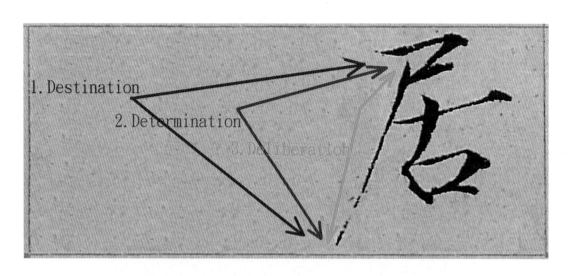

瘦金體的竹葉長撇要寫得漂亮，可以套用這 3D 原則。也就是「Destination（目標），Determination（決心），Deliberation（放勁）。」

我對最後一個 Deliberation 的中文，有另一個解釋：釋放勁力。

寫瘦金體的竹葉長撇，經歸納整理為：

第一步 Destination：意在筆先，想好起點、角度、出鋒。

第二步 Determination：下定決心，一定要從起點依角度甩到出鋒處。

第三步 Deliberation：釋放勁力！一氣呵成，直到筆尖出鋒。

換個中式的說法，我們可以引用王陽明大師的心學，來解釋瘦金體長撇的寫法。第一步「心即是理」，第二步「致良知」，第三步「知行合一」。

第一步「心即是理」，我想要寫出長撇這個亮點，想清楚了，法帖中長撇的心象明確了。知道要用什麼角度，從哪裏撇到哪裏。這個心，就是寫長撇的理。第二步「致良知」，下定決心達到法帖裏長撇的標竿。第三步「知行合一」，毫無懸念的貫徹執行這個長撇。

總結歸納，寫瘦金體的竹葉長撇，想寫得漂亮，就要：1.意在筆先，2.下定決心，3.一次到位。

竹葉撇的勁道：義無反顧、不患寡而患不均

打球時，揮拍要完整，不要球拍一碰到球就縮回來。

寫瘦金竹葉撇時，要點在於：筆畫要寫完整到位，不要在中間停下來！

以前學球類運動，無論是練桌球、網球、高爾夫、棒球，很有趣的巧合是：所有教練們一致的交待：「揮到底！動作要做完整！」

揮桿揮拍最忌諱的是膽怯，一揮拍，拍面一碰到球就停住，動作沒做完，球拍就停下來了，或是往後回拉，這是最不好的。

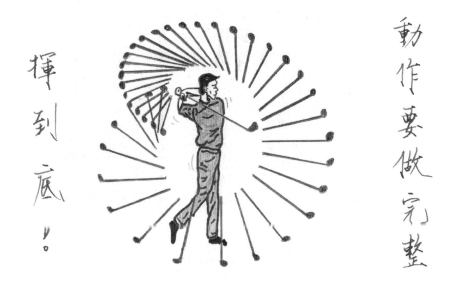

揮拍揮桿要是動作沒做完，定式很醜不說，打出去的球也都是軟趴趴的沒力道。

愈怕，打得就愈糟，定式也愈難看。反而是把動作做完，把餘力發洩完，保持韻律的流暢，成功的機會還大些。至少姿勢比較漂亮！

練瘦金體的竹葉撇也是一樣，愈是怕長撇歪掉而減速，或意圖觀望，或改用推拖拉的筆法，最後的結果都會更糟，這是顯而易見的。

所以，練竹葉撇時，豪邁執著，把筆畫一氣到底，才見瀟灑。

瘦金蘭葉捺：「葉底藏花一度，夢裏踏雪無痕。」

瘦金體的捺筆，可以說是瘦金體最大的亮點之一。

如果把瘦金體比喻成一位絕世美女的話，瘦金體的蘭葉捺，其位置與造型，就猶如這位美女的性感美腿，容易吸引眾人目光，這也是瘦金體中容易彰顯的部位。

電影「一代宗師」裏，宮若梅八卦掌的絕招「葉底藏花」有個題款：「葉底藏花一度，夢裏踏雪幾回」。我很喜歡這個題款，也由此聯想出捺法心象。我稍微改動了兩個字，把「幾回」改成「無痕」，變成「葉底藏花一度，夢裏踏雪無痕」，用它來說明瘦金蘭葉捺的寫法。

話說，傳統的顏柳捺法，有練過的都知道，捺到腳跟的時候總要偷偷提一下筆，藏個鋒，吸一口氣，調好角度，再向側邊捺出，這才算功德圓滿。

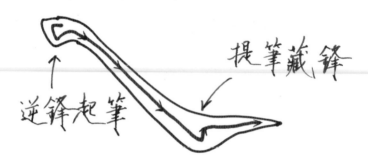

不過，這一招用在瘦金體上就行不通了，因為瘦金體的捺法壓根兒不屑藏這個鋒！

為什麼瘦金體的捺法不藏這個鋒？
原因是出在它脫胎於國畫中的蘭葉畫法，畫蘭葉的轉折，就是靠這種技法來產生正反粗細線條的。

這使得瘦金體的捺法結構更簡單，但是技法更難！
當它捺到腳跟的時候，氣若遊絲，是的，時間不多，接下來，您必須就地調整角度，直接踩下去，因為這樣才能產生下半段的粗細變化。

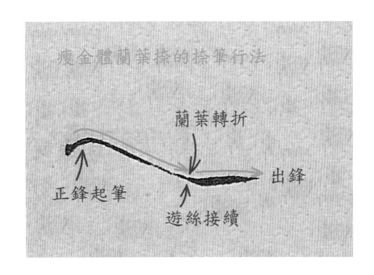

「葉底藏花」,花就藏在這裏!

這朵花的位置,正是瘦金蘭葉捺的「甜蜜點」。擊中它,畫出轉折後的蘭葉,就可以寫出瘦金體中最性感的亮點。

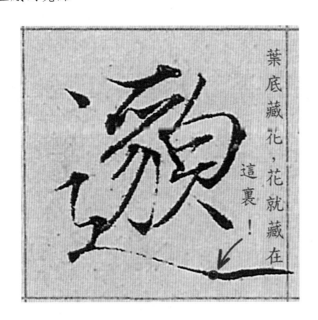

但是踩下去的同時,要側身挪移而出,就像是練輕功一樣,不能留下落差,「踏雪無痕」,就是這個境界。

以上,是瘦金體蘭葉捺的出筆的心象解釋。

瘦金蘭葉捺，思蘭非思捺

瘦金體捺筆之美，美在前細直挺、後出鋒。

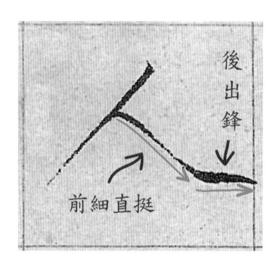

如何展現這個亮點？除了練習，還要心象。

什麼心象？練習前，腦海中先建立起「畫好一片蘭葉」的心象。

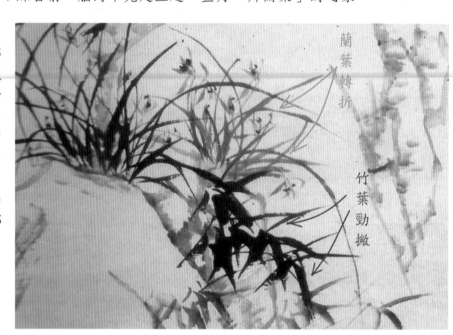

在寫瘦金體捺法的時候，不同的心象會產生不同的結果。

如果是用「我要寫捺筆」這種心象去寫字的話，其結果，也不過就是不同於顏柳的筆畫而已。

如果是用「我要畫蘭葉」這種心象去寫字的話，練久了，才能抓到瘦金蘭葉捺的神髓。

我的想法是，書中有畫，畫中有書，這才是理想的瘦金境界。

瘦金體的定式：書貴硬瘦方通神，談談「方轉角」和「小蠻腰」

所有的男人都知道硬要硬在哪裏，所有的女人也都知道瘦要瘦在哪裏。

唯獨古人留下「書貴硬瘦方通神」這句話，還沒說出要硬在哪瘦在哪呢，就很不負責任的神隱了。害得許多後人研究它用它來練瘦金體時，曲解其意，在該硬的地方瘦，或在該瘦的地方硬，形成一種很挫折的奇觀。

經過研究體認，公開心得如下：寫瘦金體時，硬要硬在轉角，瘦要瘦在腰身。

轉角要如何硬？
突顯「硬」的筆法，就是設定轉角為「方」，「方轉角」在視覺上自然會呈現「硬」道理。行筆至轉角時，無論是不是直角，轉角處不能圓潤這個基本精神都是跑不掉的。

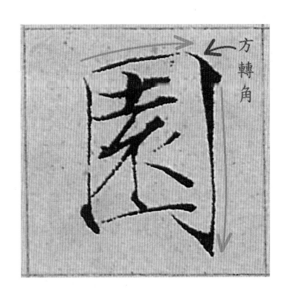

為什麼瘦金的轉角不能圓潤？因為圓潤的轉角是行書草書幹的事，道不同不相為謀。

寫瘦金體時行經轉角，若是逞一時之快，一筆而就圓潤的曲線的話，就會像是騎機車行經十字路口轉彎時不依規定而甩尾一樣，是既不禮貌又非常危險的舉動，所以，必得遵守交通規則，分二階段左轉，才是安全又有禮儀的行為。

所以，能涵蓋安穩扎實的視覺結構就是「方轉角」，「方轉角」看起來才是有肩膀有擔當的感覺，讓這個字一看，就覺得可以一肩挑起所有的重擔，充分展現出男子漢的擔當與氣概。

至於瘦呢？當然是要瘦在腰身。

瘦金體的瘦，有兩個層次：一個是瘦在筆畫，一個是瘦在腰身。

第一個層次，瘦筆畫，瘦金體的筆畫，顧名思義，天生就是瘦，這是無庸置疑的。靠著「鼠尾釘頭」把筆畫甩出去抽遊絲落釘頭的技法，使瘦金字充分發揮它的「瘦」的天生麗質，那就夠了。

第二個層次，瘦腰身。說到瘦腰身，就有待歸納整理了。瘦在腰身是兩條直線之間的空間處理問題，需要客製化服務，進行重點強化。

說到瘦，最理想最火辣的，當然就是「小蠻腰」了。

但是，「小蠻腰」到底要練到什麼樣的心象才算美？套句塑身沙龍的廣告詞，叫做「緊實有曲線」。

我一開始自我設定瘦金體的腰身要「小蠻腰」，但實務操作上，這牽涉到體型問題。

瘦金體字和女人的身材一樣，百百款，一種米養百樣女人。我們必須全部照顧到，不能歧視與偏廢。

原本就適合小蠻腰的字型，如「月」字及其偏旁，當然要充分體現這個精神，但是不能瘦成紙片人，瘦成紙片人就矯枉過正了。

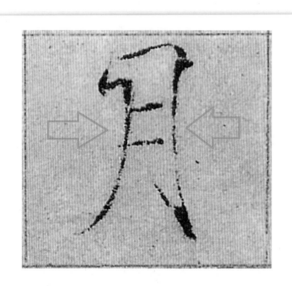 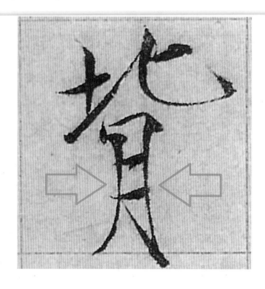

比較粗一點的腰身，如「用」、「周」、「風」，即使是天生肉肉豐腴的身材，只要稍微拉一下腰身，瘦身的效果就很明顯，讓字看起來另有一番成熟女人的嫵媚。

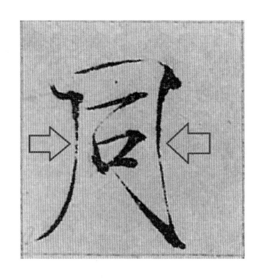
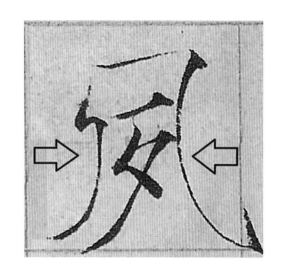

至於最粗的身材呢？如「肅」、「蕭」、「門」，就要把她打扮成穿和服的女人。

穿和服的話，您說，再怎麼也瘦不下來吧？

但是和服的腰帶一綁，中繩一束，即使是老嫗，那若有似無的腰身立刻產生「束帶矜裝」的典雅之美，這又是另一種境界了。

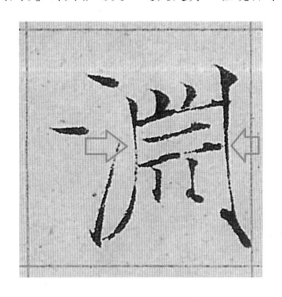
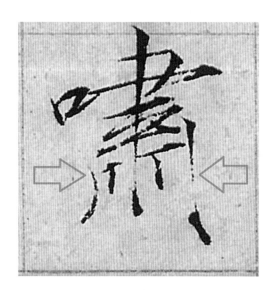

書貴硬瘦方通神，硬要硬在轉角，瘦要瘦在腰身。

我把這句話轉換成「方轉角」和「小蠻腰」，這是瘦金字的定式。

「方轉角」展示剛正的風骨，「小蠻腰」緊實有曲線。一剛一柔，剛柔並濟，構築了瘦金字型的基本架構。

瘦金體的內力：「死往生返遊絲引，拉弓放箭回馬挑。」

招式講得差不多了，但是，有些招式的 Combo 連打，其貫串要靠內力。現在來談內力吧！

內力的口訣是：「死往生返遊絲引，拉弓放箭回馬挑。」

其特徵在於：

「死往生返遊絲引」講的是瘦金體直線的內力。

「拉弓放箭回馬挑」講的是瘦金體弧線的內力。

「死往生返」的典故

「死往生返遊絲引」，何解？

「死往生返」一詞，我是借用自中國古典文學「素女經」之素女九法第一招「龍翻」。

「九法第一曰龍翻。令女正偃臥向上，男伏其上，股隱於床，女舉其陰，以受玉莖。刺其穀實，又攻其上，疏緩動搖，八淺二深，死往生返，勢壯且強，女則煩悅，其樂如倡，致自閉固，百病消亡。」

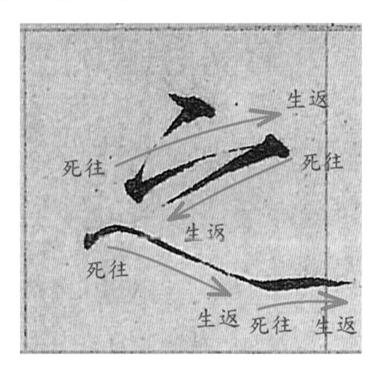

我借用它，「死往生返」這個名詞在「素女經」中的特有意象，來解說瘦金體筆法。此與「素女經」原文倒是無涉，合先敘明。至於對此中國古典文學有興趣者，請自行上網查閱，此不贅述。

「死往生返」是怎麼一回事？

話說，人死後會怎樣？肌肉會變硬。人活著是怎樣？肌肉是柔軟的。
所以，死硬、生軟。

「死往生返」的原意，就是要在硬梆梆的時候插進去，漸軟之際急速抽出來。

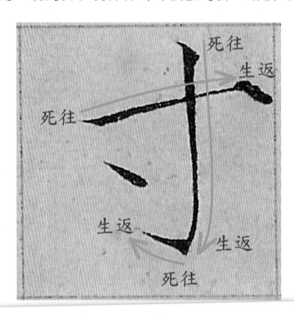

運用於瘦金筆法，亦復如是，硬筆入、軟筆尖鋒出，抽出之際，筆意帶遊絲。
最基本的直筆「鼠尾」、斜筆「竹葉撇」「蘭葉捺」就是這樣寫成的。

而「鼠尾釘頭」中的「鼠尾」，是最基本的「死往生返」。

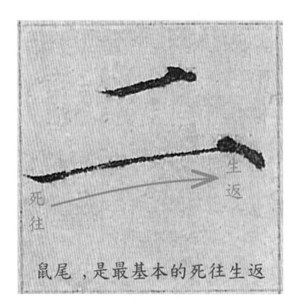

鼠尾，是最基本的死往生返

「遊絲」的心象之一：藕斷絲連

「遊絲」也者，具體的心象，是人體特有的分泌物。正如我們在炒菜料理的時候，有時會加太白粉攪水勾芡，「遊絲」的心象，長得差不多就和勾芡一樣。

在兩個「死往生返」之間，就靠著這若有似無的「遊絲」筆意來連接。

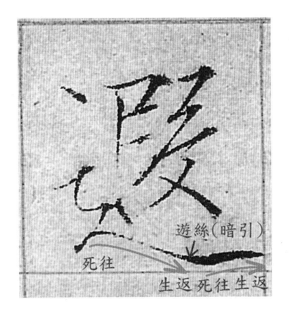
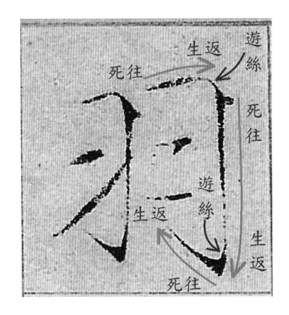

「遊絲」有潤滑的功效，好讓兩個「死往生返」在銜接之際可以順暢而不致於卡卡。所以，下筆時「遊絲」的實務操作，就是兩接續筆之間的將斷不斷的筆意。

「遊絲」這玩意兒，實務上您是看不見的，但是您感覺得到。就好像您看不到磁力，但感覺得到兩塊磁鐵的吸引。您看不到電力，但把手伸進去插座會觸電一樣。

要靠練習，才能抓住「遊絲」在兩個「死往生返」之間所產生的緊致感。

「遊絲」的心象之二：春蠶到死絲方盡

瘦金體的筆畫寫到抽遊絲的境界，是一種必要、但難以言喻的手感。　　　　·

李商隱的名詩《無題》之四：「相見時難別亦難，東風無力百花殘。春蠶到死絲方盡，蠟炬成灰淚始乾。曉鏡但愁雲鬢改，夜吟應覺月光寒。蓬山此去無多路，青鳥殷勤為探看。」

前面的「死往生返」走到底時，就是「春蠶到死絲方盡」的意象。

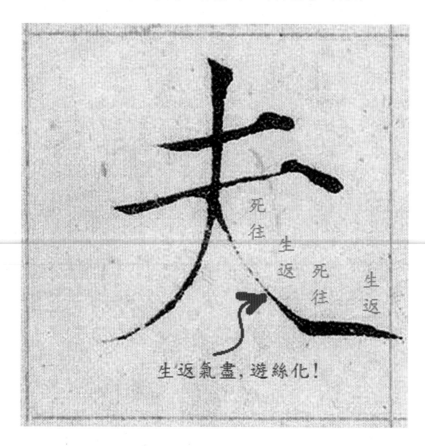

死往
生返
死往
生返
生返氣盡，遊絲化！

春蠶到死，絲果然盡了嗎？果然盡了！但是有餘韻。
就靠著這股餘音裊裊、不絕如縷的餘韻，使之昇華，讓它投胎轉世，去接下一筆。

您的肉眼看不到這縷魂魄，但是練久了，您就知道它是存在的。

死往生返遊絲引：Digital 的筆法

「死往生返遊絲引」的概念，想要強調的，是瘦金筆法中非常 **Digital** 的特性。

不同於顏真卿柳公權，傳統的筆法，是以逆筆入手，接下來或直或橫，轉折處先提筆藏個鋒，頓一下，包個頭，再拐彎往下走。顏柳是以「一氣呵成」的方式寫完整個筆畫。

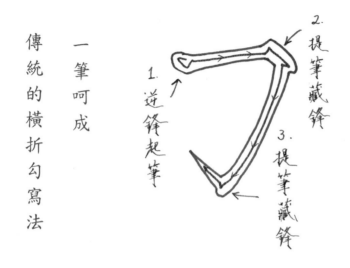

瘦金體則不然，它分成「多筆貫串」。瘦金體不囉唆，它不逆鋒起筆，而是直接尖鋒入筆。處理轉折的手法更是十分決絕，壓根兒沒有藏鋒這件事，橫筆就是橫筆，一個「死往生返」，走到氣絕了，換直筆，再一個「死往生返」。而兩個「死往生返」之間，就靠著「遊絲」牽引。

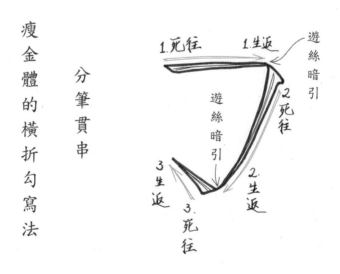

也就是因為這樣，在轉折處就可以輕易的寫成「方轉角」。

死往生返遊絲引：三連筆、四連筆

由此類推，三連筆的筆畫，就是三個「死往生返」，加上中間兩個「遊絲」。

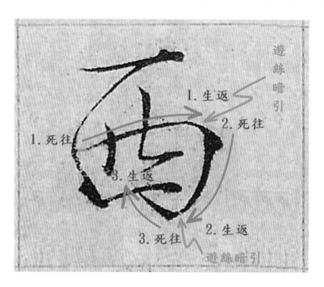

四連筆的筆畫，就是四個「死往生返」，加上中間三個「遊絲」。

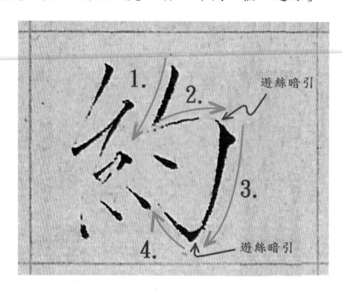

無論是幾筆，都是靠著「遊絲」把各個「死往生返」串接起來。

瘦金體遊絲收線的心象：用線串珠珠

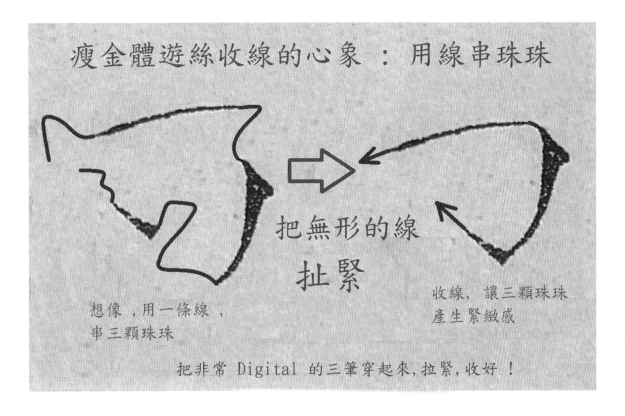

瘦金體遊絲收線的心象：用線串珠珠

把無形的線
扯緊

想像，用一條線，
串三顆珠珠

收線，讓三顆珠珠
產生緊緻感

把非常 Digital 的三筆穿起來，拉緊，收好！

處理好遊絲，才能讓字元內的筆畫間產生緊緻感。

死往生返：應用在瘦金蘭葉捺

說到傳統捺法，顏體柳體都是先逆鋒入筆，然後依「細 → 粗 → 尖」來完成。

而瘦金蘭葉捺，則是「粗 → 尖 → 粗 → 尖」，並不一樣，經過仔細觀察及用筆體認，可以肯定這是由畫蘭葉的筆法轉換而來。

用這種方式拆解，實是經過兩次死往生返的過程。

第一次「粗 → 尖」是第一次「死往生返」，緊接著落筆的第二次「粗 → 尖」而出鋒，則是第二次「死往生返」。

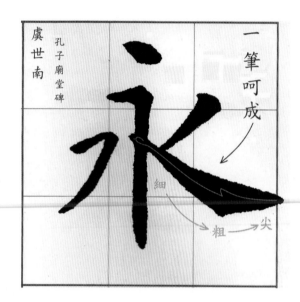 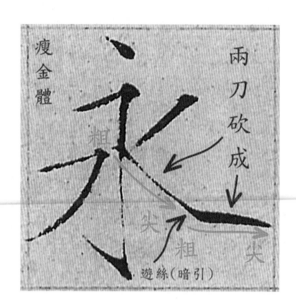

瘦金體的這種寫法，難就難在「死往生返」之後抽遊絲的 Timing 必須抓得非常精準，但一旦寫習慣了，就會非常瀟灑暢快。

比較：瘦金蘭葉捺法與傳統捺法的不同

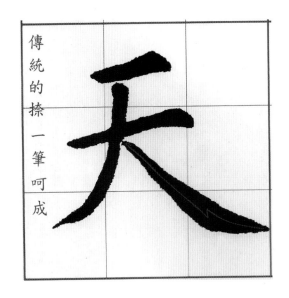

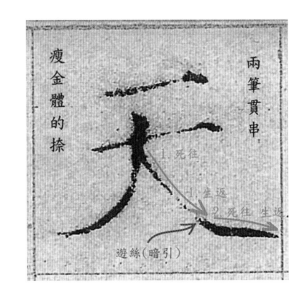

宋徽宗的千字文中，提供了很充足的資料。再舉一例：

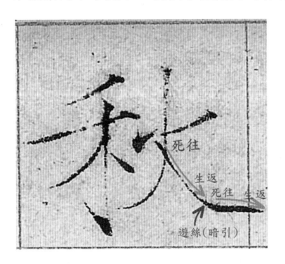

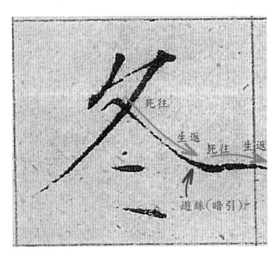

秋收冬藏，前三字都有捺法，也同樣都是兩個死往生返組成。

爲什麼要鎖定死往生返？

瘦金體的內力鎖定在「死往生返」，爲的是筆法的純化。

如果一個字中，夾雜著瘦金體筆法與顏柳九成宮筆法，容易混淆了筆法的訴求。

事實很明顯，傳統「一氣呵成」的筆法，和瘦金體「分筆貫串」的筆法，外表長得就是不一樣，一眼就可以分辨出來。由其他楷書字體改練瘦金體時，字的骨架可以借用，但是筆法不要借用。

很多瘦金體的初學者沒看透這一點，用自己原本練熟了的傳統筆法來練瘦金體，以爲只要把原有的撇捺改成瘦金體的撇捺就可以變成瘦金。結果，寫出來的字，橫豎撇捺看起來好像很瘦又很金，但是一組合成字，就是不對勁。自己覺得怪，但又說不出怪在哪裏。講明了，怪就怪在筆法不純。

筆法不純的瘦金字，看起來就是一輛不折不扣的改裝車。

想像一下，把一輛白色的豐田汽車，噴上法拉利的招牌紅漆，換上保時捷的輪胎，車頭還加裝了個勞斯萊斯的飛天仙女。這輛改裝的豐田看起來是比原車漂亮一點沒錯，但一旦開出去，您說奇怪不奇怪？當然奇怪！

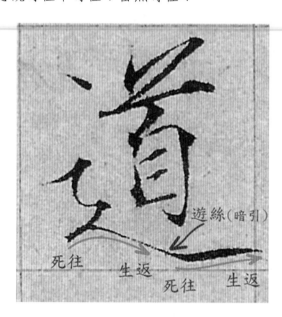

當然，要純化筆法，並不是件容易的事。尤其是，許多有傳統書法底子的人特別難改。但是既然要把瘦金體練得漂亮，那麼，簡單乾淨是不可或缺的好習慣。養成好習慣，寫的瘦金體才會高貴華麗。

單一純淨的筆法，可以讓瘦金字煥發出原有的特質。寫出來的字，是不是瘦金體？很簡單，看是不是「死往生返」的筆法，就可以初步判定。

死往生返遊絲引：簡單的事情重複做

華人首富李嘉誠的名言：「成功，就是簡單的事情重複做。」

對瘦金體練習來說，「死往生返遊絲引」也是在每一個字中，最簡單，而且是要重複做的事。以下面「愛」字的捺法來說，無論是斜捺還是橫捺，這個基本的筆法組合是不變的。

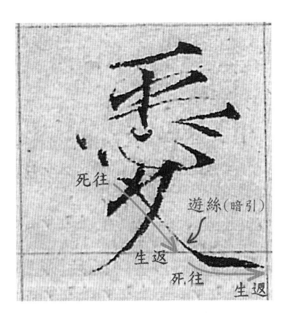

練瘦金時，就我的看法，也是要把簡單的事情重複做。

而死往生返遊絲引，是其中最重要最簡單的事。

對比：瘦金橫勾，與傳統寫法的橫勾

傳統的橫勾寫法，一筆完成，所以由橫接勾處，提筆藏鋒，會有個上凸點。瘦金體的橫勾，分兩筆形成，也就是兩個「死往生返」，中間由「遊絲」牽引，把兩個「死往生返」連起來。

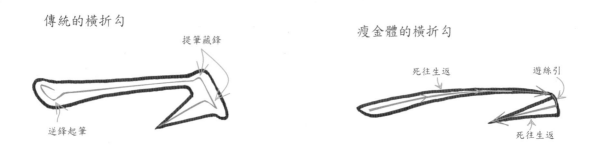

傳統的橫折勾　　　　　提筆藏鋒　　　　　瘦金體的橫折勾　　　死往生返　　遊絲引

逆鋒起筆　　　　　　　　　　　　　　　　　　死往生返

傳統的寫法，有它的好處，好處在於平穩，可以用「推」的，或是用「壓」的，只要按表操課，就可以把橫筆寫得端正，接著藏鋒後勾筆出鋒，扎扎實實。

瘦金體追求勁道和美感，有人說富貴險中求，瘦金體則是美感險中求。

險在哪裏？

險處 1：粗細變化。瘦金體的橫筆是用「甩」的，而且要甩出「表面張力」的弧度。

險處 2：Timing。兩個「死往生返」之間靠「遊絲」牽引的節奏，要靠練習來養成。

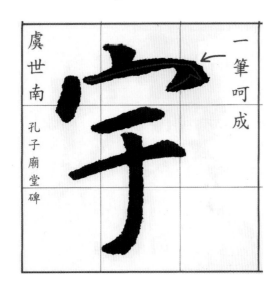

虞世南　孔子廟堂碑　一筆呵成

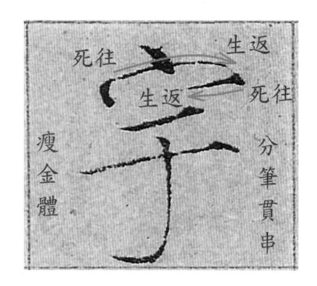

死往　生返　生返　死往　瘦金體　分筆貫串

死往生返遊絲引：與太極拳落腳之陰陽虛實變化

練太極拳的都知道，除了一開始的起勢和最後的收勢，是兩腳同時踏實的之外，其他任何招式的雙腳落腳都是一實一虛的，絕不會有雙腳同時踩實的。

為什麼？我個人的體認是：唯有陰陽虛實的變化，才能產生力道與美感。

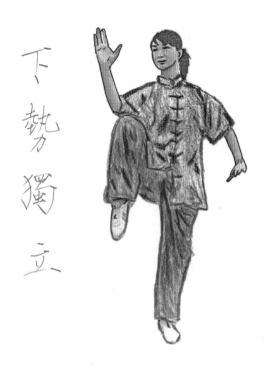

下勢獨立

在換招的過程中，腳步實步轉虛步，另一腳則是虛步轉實步，在虛實之間變換，才能有最大的機動性，手上的功夫也才能有最大的靈活度。

瘦金體的「死往生返」亦然，「死往」是實入，「生返」是虛出，有虛實變化，才有陰陽。筆法在陰陽虛實間變化，才不會呆板。

把一連串的「死往生返」靠著「遊絲」牽引，就彷彿招式之間的貫串，圓轉如意，終究於太極。

拉弓放箭回馬挑：瘦金弧線的內力

講完了「死往生返」。前面的「死往生返」用的都是直線，嗯！帶著「表面張力」的直線。現在要進化成弧線了，「拉弓放箭」就是進化成弧線的「死往生返」。

「拉弓放箭回馬挑」這個內力與招式，是「永字八法」中所沒有的。所以，這應該算是「永字八法」的隱藏版吧！

「拉弓放箭」的意念，就是把直線拉成弧線。這算是「死往生返」的變化，由直線轉成弧線。原本的「鼠尾釘頭」轉換成「弧尾挑勾」。

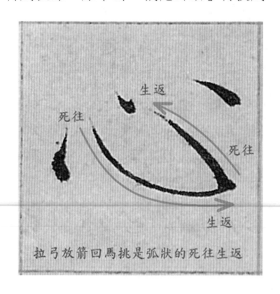
拉弓放箭回馬挑是弧狀的死往生返

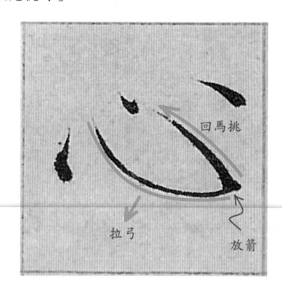

弧線怎麼形成？就看拉弓的力道。

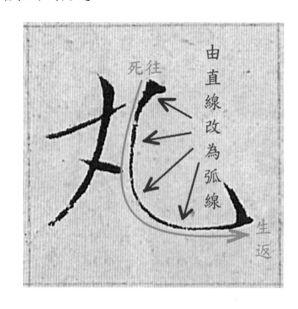

拉弓放箭的心象

想像一下拉弓放箭的心象吧！拉弓的力道，有大有小。

力道小，弓身拉小弧線。

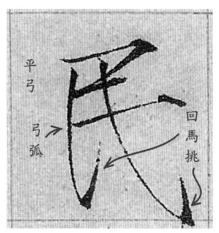
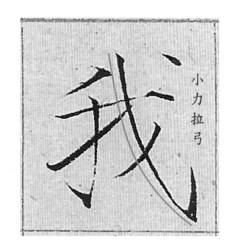

力道加大，弓身拉大弧線。

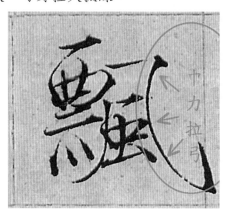
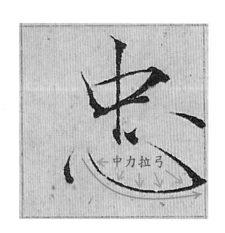

弓拉到底，弓身就成了回弧線。

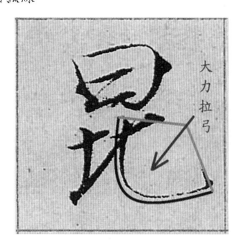

「拉弓放箭」是帶著弧度的「死往生返」。

不同的拉弓力道，產生不同弧度的「死往生返」。

拉到底，帶回勾的時候，就是「回馬挑」的時候。

「回馬挑」，也是一記「死往生返」。

拉弓放箭：力量的真正來源

弓身不會自己彎，它是被拉彎的！
所以力量不是來自弓身，而是來自握弓的手和拉弓弦的手。

您看到弓身被拉彎了，那是結果，那是一種物理現象。它不是原因，也不是力量的來源。

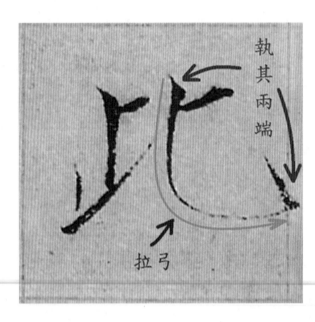

寫瘦金弧筆的力量來源來自哪裏？來自於「意在筆先」的自信及手感。

寫弧勾的時候，要知道從哪裏「死往」，然後「生返」到哪裏為止。
起點和落點在心裏有個譜了。再考慮一下，拉這個弧要花多大力道。

OK，本番啦！拉弧！一個弧狀的「死往生返」，如燕子抄水般向下飛掠，筆意將盡時，再一個新的「死往生返」上挑而出，是為「回馬挑」。

拉弓要飽滿

所以，看到「拉弓放箭」，我們不要去照描彎弓的弧度，而是要找尋力量的來源。

自然拉弓的弧線，是圓潤而飽滿的。

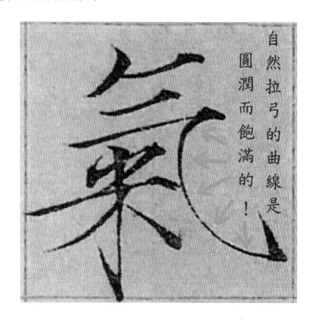

您若是像描紅一樣，去描瘦金體的弧線的話，就是刻舟求劍。寫出來的筆畫也不會是自然飽滿的弧線。

您若是在回挑的時候，還藏鋒後再挑的話，就等於是走回傳統的顏體柳體的路子，成了筆法不純的瘦金體，功虧一簣。

回馬挑的角度：挑向拉弓弦的手

回馬挑要挑得漂亮，不難，關鍵在抓到收尾的角度。

收尾的角度，取決在於上挑時，胸有成竹，這一挑要挑向何方。

以前在大學念經濟學的時候，一開始，就會讀到亞當斯密在《國富論》中提出一個「看不見的手（Invisible Hand）」的理論，這隻「看不見的手」，就是自由市場的競爭機制。其意旨在於：在資本主義完全自由競爭的模式下，個人在經濟生活中只考慮自己利益，受到「看不見的手」的驅使，也就是通過分工和市場的作用，可以達到國家富裕的目的。

而當練瘦金體練到「拉弓放箭回馬挑」這一招時，會出現另一種「看不見的手」。「回馬挑」的方向，就是要挑向這隻「看不見的手」，也就是拉弓弦的手。

想像一下，拉小弧弓、中弧弓、大弧弓時，弓身與弓弦之間的夾角。目測一下，那隻「看不見的手」會出現的位置，挑向它，弧勾就會強而美。

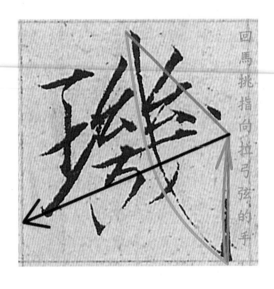
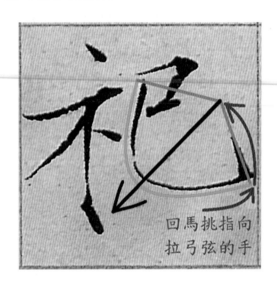

拉小弧弓，「拉弓放箭」與「回馬挑」之間的夾角就小。

拉大弧弓，「拉弓放箭」與「回馬挑」之間的夾角就大。

「回馬挑」，是有角度的，挑對角度才不會辜負「拉弓放箭」所經營的弧度。什麼角度最漂亮？挑向這隻「看不見的手」，就是最漂亮的角度。

拉弓放箭回馬挑：比較瘦金體的弧勾和傳統寫法的弧勾

1. 小弧勾：

傳統的弧勾寫法，一筆完成，所以先寫直弧，接勾處，提筆藏鋒後挑出。

瘦金體的弧勾，由兩筆牽引完成。也就是把第一個有弧度的「死往生返」，中間靠「遊絲」牽引，連結到「挑勾」，也就是第二個有弧度的「死往生返」。

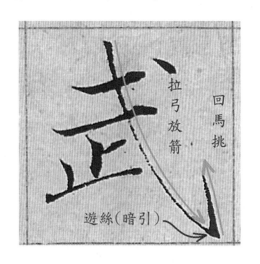

先說彎曲弧度小的挑勾，傳統的弧勾，採取的是且戰且走的策略，逆鋒起筆後，或推或壓或犁的向下劃弧，最後再提筆藏鋒後上挑，四平八穩。

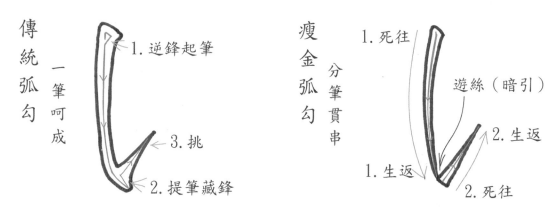

瘦金體的弧勾，用的是拉弓放箭的心象，下筆之前，要先想清楚從哪裏甩到哪裏，更重要的是，甩這一筆，要多大的弧度？

一旦拉弓放箭完成，「回馬挑」時就可以選自己喜歡的起點，以及上挑的角度。

如下面「良」、「義」兩字，將拉弧視為「有弧度」的「死往生返」，氣盡之時，選擇適合的起點來挑勾，弧與勾的夾角抓在 45 度之內，就會有很優美的造型。

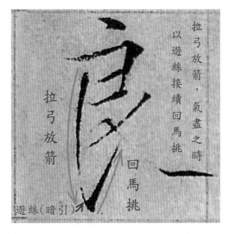
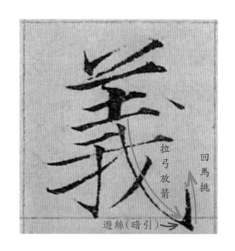

2. 中弧勾：

中弧勾的原理和前述的小弧勾是一樣的，差別只在於弓弧的弧度。

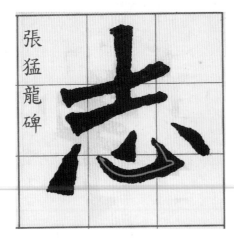
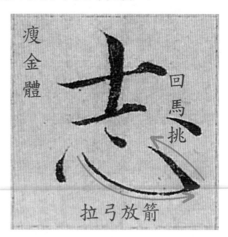

再說彎曲弧度略大的中弧勾。傳統的中弧勾，同樣是逆鋒起筆，同樣是或推或壓或犁的向下劃弧，只不過要加大拉弓的勁道，最後再提筆藏鋒後上挑，完成字型。

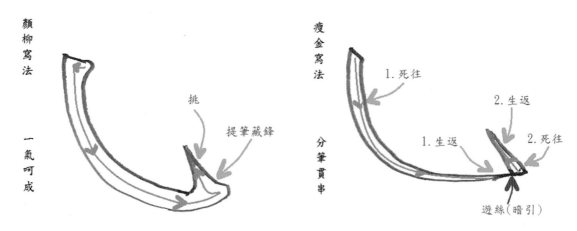

瘦金體的中弧勾，用拉弓放箭的心象從左上到右下斜甩，想像一下，箭頭朝向左下射出。一旦拉完中弓放完箭，「回馬挑」時可以選自己喜歡的起點挑出。「拉弓放箭」和「回馬挑」的夾角，建議收斂在 45 度內，姿勢會最漂亮。

下面再舉兩個「心」字部首的例子。

運用內力「拉弓放箭回馬挑」向斜下方拉弓，拉到中弓的程度，再補一記回馬挑，就可以達到張力飽滿的視覺效果。

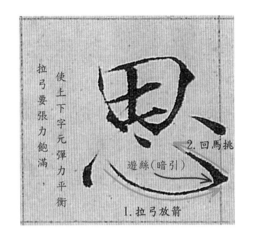
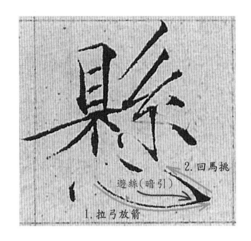

飽滿的弓身有彈力的視覺效果，無論弓身上頭的字元如何下壓，都壓不扁它。

看看上頭的「思」、「懸」兩字，無論上頭壓著什麼字，簡單的「田」字也好，複雜的「縣」字也好，都可以和下面的「心」字達到一個彈力平衡。

3. 大弧勾：

談到大弧勾，最具代表性的就是浮鵝勾。

東晉大書法家王羲之愛鵝成癖，歷史上是出了名的。相傳，有位道士養了一群鵝，王羲之非常喜歡。但道士表明，這群好鵝是非賣品，只求有緣人，如果王羲之能寫一篇《黃庭經》，倒是可以作為交換。王羲之二話不說，當下豁了出去，為了這一群鵝，努力的寫了一天，最後成交，興高采烈地把這群鵝抱走。

王羲之愛鵝，當然不是為了吃鵝肉，而是鵝的體態動作給了他許多書法上的啟發。我們看到蘭亭序中，只要有浮鵝勾的寫法，就彷彿是隻高雅的天鵝，在紙面上輕盈的游過。

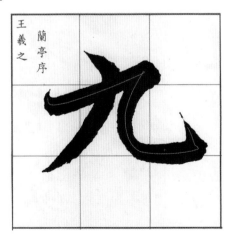
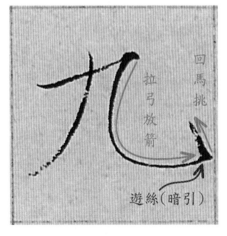

瘦金體的浮鵝勾寫法亦不遑多讓，處理手法上，可以比照前面的小弧勾中弧勾。只不過，拉浮鵝勾的時候，弓必須拉到底。出手前，就要先想好起點和落點，更重要

的是，要拿捏弓拉到底的勁道與弧度，一出手，就必須一次到位，生返走到氣絕，再靠遊絲牽引，使出回馬挑。

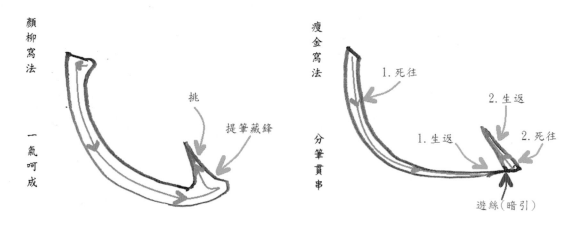

王羲之的浮鵝勾有行書的飄逸，相較之下，傳統的寫法就端凝厚重許多。以下面的「也」字為例，張猛龍碑秉持著「一筆到位」的慣例，把浮鵝勾寫得平穩扎實。而瘦金體則是把弓拉滿，回馬挑，以兩筆貫串。

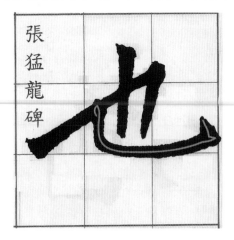
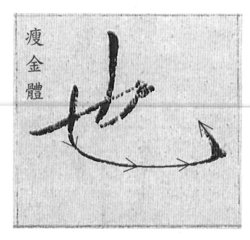

下面再舉「宅」、「邑」兩例，無論浮鵝勾是彎曲到什麼程度，都可以用內力「拉弓放箭回馬挑」拉到滿弓來因應。

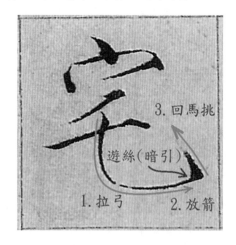
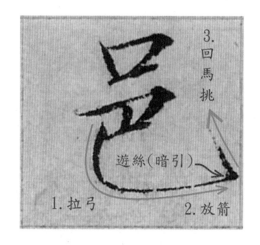

拉弓放箭的弧線心象：棒球拋接練習

寫瘦金弧線，另一個心象，就是棒球的兩人拋接練習。

拋接練習的時候，投球的人要先從接球者的位置估量，要施多少力？要多大仰角？對方才能順利接到球。

投到正確的位置，這是基本訴求。球在空中的拋物線要有多彎曲，正如同拉弓的力道有多大一樣。

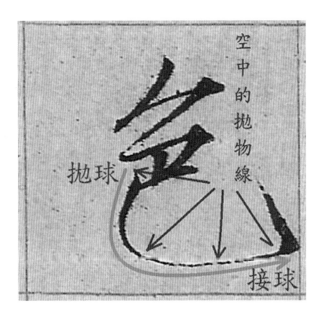

我們在練習棒球的拋接練習時，也是靠出手時的尾勁，把球「甩」出去的。用「甩」的，才有粗細變化。

甩球出手時，像是硬筆尖鋒入。球過頂點往下掉，要進入對方手套時，像是軟筆尖鋒出。

扎扎實實接球後，再拋球回來，就是回馬挑。

瘦金體招式與內力的總結

「鼠尾釘頭方轉角，竹撇蘭捺小蠻腰，死往生返遊絲引，拉弓放箭回馬挑。」

前兩句「鼠尾釘頭方轉角，竹撇蘭捺小蠻腰」是招式。
後兩句「死往生返遊絲引，拉弓放箭回馬挑」是內力。

招式特點在橫筆豎筆的「鼠尾釘頭」和斜角運筆的「竹葉撇」、「蘭葉捺」。
定式特點在「方轉角」和「小蠻腰」。

內力「死往生返遊絲引」先講直線，「拉弓放箭回馬挑」再進化成弧線。由內力貫穿招式，完成瘦金字型。

歸納：練瘦金體的第一桶金

「鼠尾釘頭方轉角，竹撇蘭捺小蠻腰，死往生返遊絲引，拉弓放箭回馬挑。」

以往，練瘦金體的人，最常卡關的點，就是卡在第一關，因為找不到重點，摸不著頭緒，練半天不知道如何展現它的亮點。如今，我幫您把重點和亮點的譜整理出來了。

花一個小時，眼讀手寫後，若能融會貫通這首七言絕句，恭喜您！您已經拿到練瘦金體的第一桶金了！它是瘦金體的基因碼幹細胞，掌握它，練瘦金體時您就能無限制的成長。

更棒的是，這第一桶金，永不折損，隨取隨用，繼續拿它來加碼投資，您的瘦金體資產只會愈練愈多，無窮無盡。

台灣俗話說：「江湖一點訣，說破不值一分錢。」

現在，我把這一點訣說破了。但是，即使說破這一點訣，習練者仍須身在其中，實際下場，在時間的反覆洗禮下，才能習得。那些不下場的人，終究只能在門外看熱鬧。

旗槍雖不類，莾薛似堪倫。已有清榮諭，終難混棘榛。

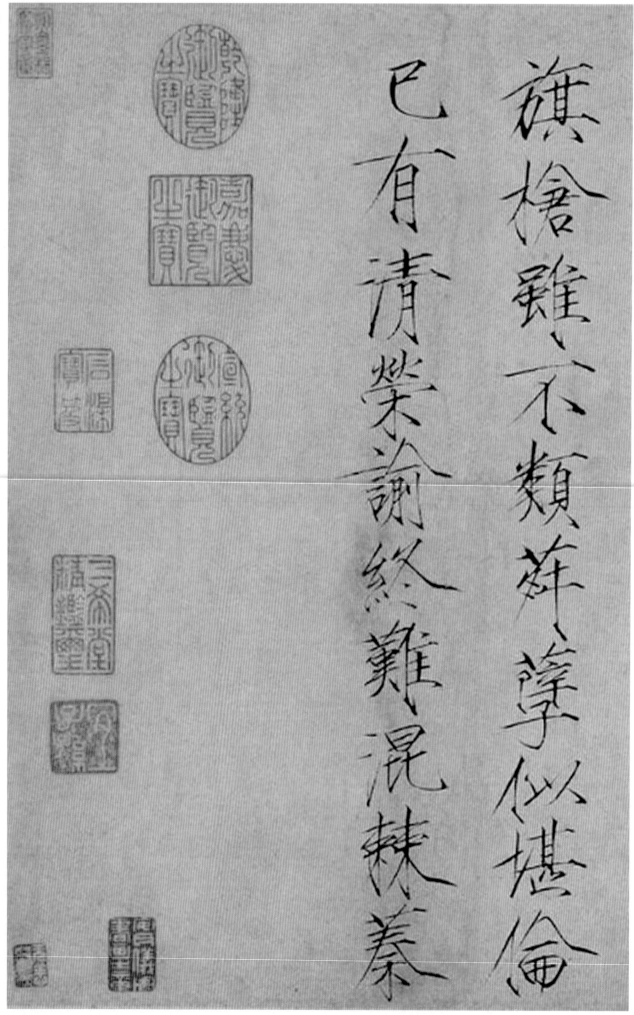

旗槍雖不類，莾薛似堪倫。已有清榮諭，終難混棘榛。

宋徽宗欲借風霜帖 (3)

卻憑松。分明裝出依巖寺，只欠清宵幾韻鍾。風霜正臘晨，早見幾枝新。預荷東皇化，偷回北苑春。

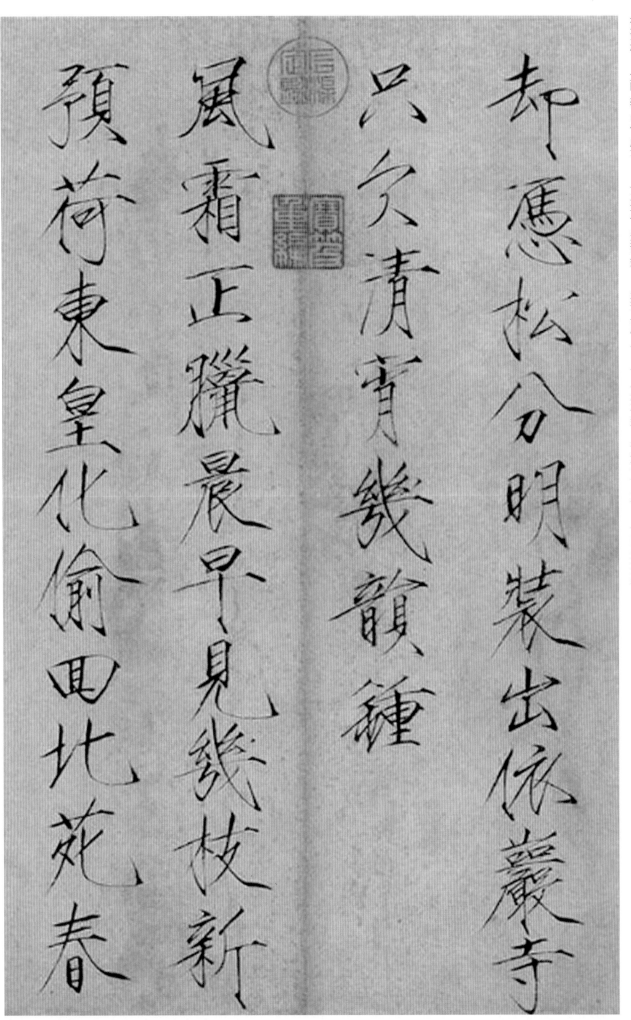

卻憑松分明裝出依巖寺

只欠清宵幾韻鍾

風霜正臘晨早見幾枝新

預荷東皇化偷回北苑春

宋徽宗欲借風霜帖(2)

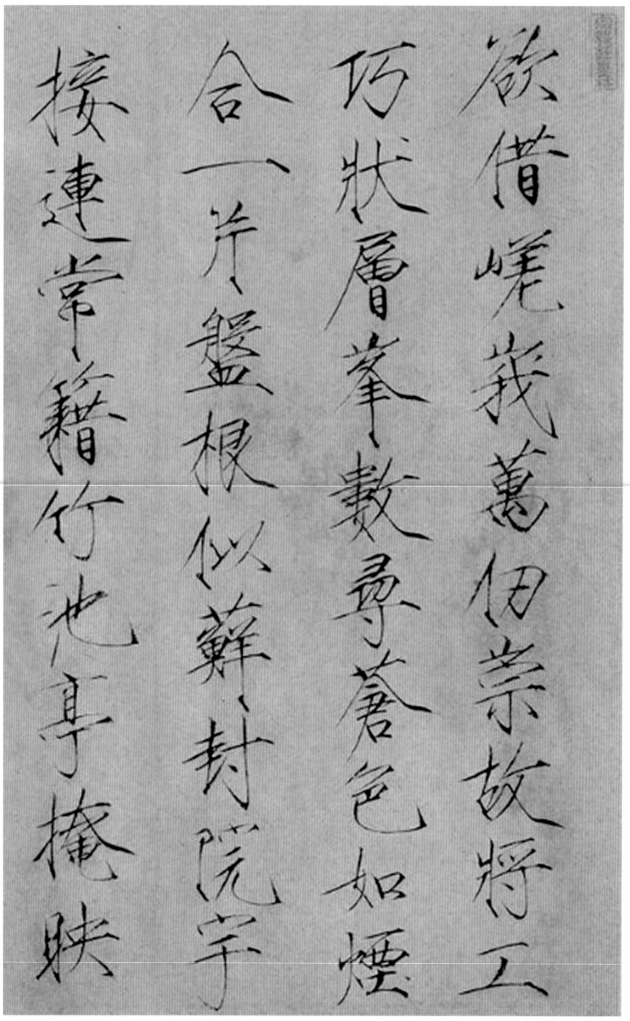

欲借嵯峨萬仞崇，故講工巧狀層峯。數尋蒼色如煙合，一片盤根似蘚封。院宇接連常籍竹，池亭掩映

宋徽宗欲借風霜帖(1)

貳、真經下卷

「釵頭鳳，鶴膝腳，羚羊掛角念奴嬌。陽展陰收結界撐，冰火交融爇靈霄。」

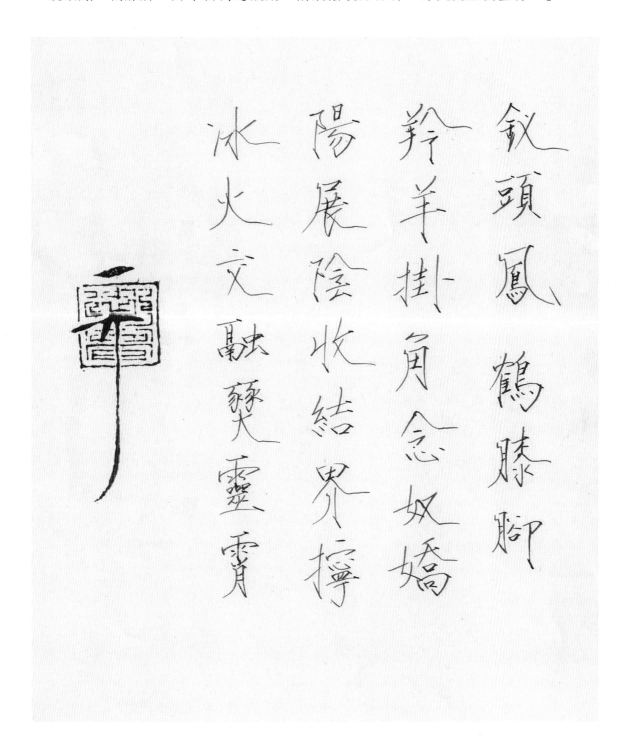

真經下卷大綱

練完前言的瘦金七言絕句，有些學生會覺得，寫出來的字，好像筆畫都到位，但是一組合起來，就變了樣。怎麼回事？如何調整？

別急，這只是過渡現象，很正常的，只要再撐一下，堅持一下，突破臨界點，自然會有瘦金的味道出來。

不過，為了導善精微處的技巧，我再在這首七言絕句後面，再加上一段：「釵頭鳳，鶴膝腳，羚羊掛角念奴嬌。陽展陰收結界撐，冰火交融爇靈霄。」讓原先這首唐詩的七言絕句，成了一闋宋詞的《鷓鴣天》，加速您的練功進度。

前三句：
「釵頭鳳，鶴膝腳，羚羊掛角念奴嬌」解析的是瘦金字的特徵筆法，用來強化瘦金體的特有視覺效果，有了這些特徵，會更容易凸顯瘦金體的特色。

「釵頭鳳」是字元左上方的節點，用來強化「小蠻腰」造型的特徵筆法。
「鶴膝腳」是字元右上方的節點，用來強化「方轉角」造型的特徵筆法。
「羚羊掛角」是字元頭部的放大，用來拉高字的重心，使字穩重又修長。
「念奴嬌」是口字的凝縮表現，用來壓扁方形字元，使字的整體更精練。

後兩句：
「陽展陰收結界撐」講的是瘦金字的力道展現。
「冰火交融爇靈霄」則是瘦金體的功法總結。

釵頭鳳：鳳頭弧撇

「釵頭鳳」本是宋詞的詞牌名，在這裏借用它，作為瘦金體鳳頭弧撇的特徵筆法名稱。「釵頭鳳」的實體物品通常位於女子髮上，其形狀其位置皆相宜。

「釵頭鳳」是字元左上方的節點，鳳喙朝天。這是瘦金體定式「小蠻腰」的加強版。

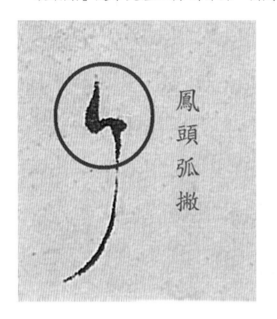
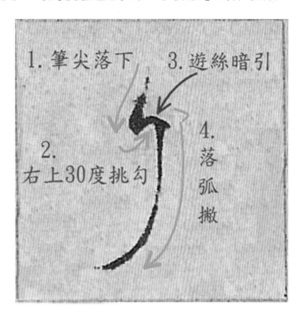

「釵頭鳳」是瘦金體的一項非常獨特的筆法，只要寫的是弧撇，幾乎都會用上它。

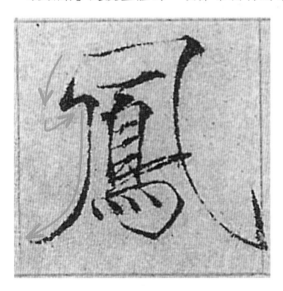
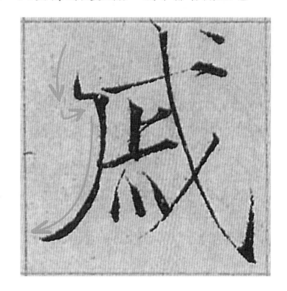

使用「釵頭鳳」，除了有在美女頭髮加鳳釵裝飾的功能，緊接著，連在鳳頭下方的弧撇，更有突顯定式「小蠻腰」的韻味。

釵頭鳳寫法心象之一：「輕攏慢撚抹復挑，初為霓裳後綠腰。」

「釵頭鳳」怎麼寫？在此，引申白居易的〈琵琶行〉，來解析「釵頭鳳」的行筆結構。

在白居易的名詩〈琵琶行〉中，形容琵琶女的彈奏指法是：「輕攏慢撚抹復挑，初為霓裳後綠腰。大絃嘈嘈如急雨，小絃切切如私語。嘈嘈切切錯雜彈，大珠小珠落玉盤。」

其中前兩句，「輕攏慢撚抹復挑，初為霓裳後綠腰」，對照說明「釵頭鳳」的寫法。

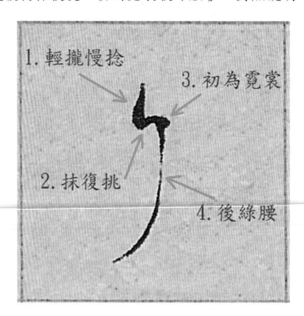

「輕攏」：起頭筆尖輕輕落筆，要讓鳳頭的尖嘴朝天，左側微弧。

「慢撚」：承接起筆的鳳頭，其意在收束。

「抹復挑」：向下一輕頓抹點之後，以仰角 30 度向右輕輕挑出。

「初為霓裳」：接收挑筆的餘韻，化為遊絲，加正裝，成為弧撇的撇頭。

「後綠腰」：下接弧撇，向內收縮腰身，形成「小蠻腰」的定式。

解釋起來很冗長，但「釵頭鳳」練熟之後，書寫之際，只是一瞬間的事。「釵頭鳳」行筆意象，濃縮後就是：落鳳喙、斜上點挑、小蠻腰。把握住美女頭上的鳳釵與收束的腰身這兩組合的亮點，「釵頭鳳」就可以寫得婀娜多姿。

釵頭鳳寫法心象之二：太極拳之「海底針」

瘦金體的「釵頭鳳」寫法，用的是太極拳的招式「海底針」。以 24 式這一套太極拳為例，使完「玉女穿梭」之後接的招式，就是「海底針」。

使「海底針」時，右腳向前跟進半步，身體重心移至右腿，左腳稍向前移，腳尖點地，成左虛步；同時身體稍向右轉，右手由擎掌下落經體前向後，向上提掌至肩上耳旁，再隨身體左轉，由右耳旁斜向前下方插掌，掌心向左，指尖斜向下；與此同時，左手向前、向下劃弧落於左胯旁，手心向下，指尖向前；眼看前下方。這就是「海底針」的定式。

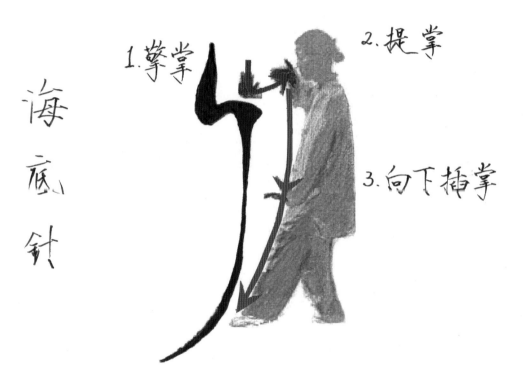

對照瘦金體的「釵頭鳳」寫法和太極拳的「海底針」的使法：重點就從「由擎掌向上提掌至肩上耳旁」開始，這是「海底針」插掌的臨界點。

無論上一招是什麼，是「玉女穿梭」接「海底針」也好，是「攬雀尾」、「雲手」、「手揮琵琶」、「如封似閉」接「海底針」都行，任何招式一接「海底針」的時候，都是「由擎掌向上提掌至肩上耳旁」，手掌前緣方向由上改向斜下插掌。

「海底針」的五指的指尖的指出方向，擎掌時向上，提掌時向前，插掌時向下，同於「釵頭鳳」的筆法。

提掌後，就在掌緣翻轉，五指向下插落之際，瘦金體「釵頭鳳」的小鉤鉤就已然成型了，而接下來斜下插掌的動作也和「釵頭鳳」的弧撇殊無二致。

釵頭鳳：斗拱功能

「釵頭鳳」是瘦金體中一個不太容易練的亮點。好不容易練成了，要凸顯這個亮點，還有一個要預先設想好的考量點，就是：接下來的橫筆要如何落筆？

發揮一下想像力，想像一下古代建築的斗拱，想像一下放在斗拱上的橫樑，就比較好理解了。

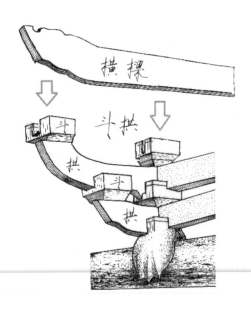 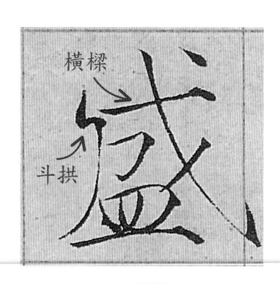

把「釵頭鳳」的鳳頭當作斗拱，上挑所形成的平台當作斗，而下一筆橫筆當作橫樑。

橫樑的前端，就放在斗拱平台的上方，不接觸，有點磁浮的感覺。如此一來，就可以達到視覺上既安定、又絕美的組合。

釵頭鳳結語：美在哪裏？

「釵頭鳳」是瘦金體所特有的筆法，也是一個對瘦金體初學者來說，常常會卡關的亮點。

實務上，即使不練「釵頭鳳」，也並不影響瘦金體的練功進度，因為「釵頭鳳」是瘦金字元的充分條件，而非必要條件。然而，有了「釵頭鳳」，立刻可以標識出這是練瘦金體的字，挺好辨認的，因為「釵頭鳳」是瘦金體的註冊商標，僅此一家，別無分號。練得成，別人馬上可以看得出來您是瘦金體的練家子。這話聽起來會挺舒坦的。

但是「釵頭鳳」要寫得漂亮，難度高。寫得好，內行人看得出來。寫得不好，那連外行人也看得出來。這真是一個很殘酷的事實。所以，初入門者要不要馬上動工，見仁見智。

「釵頭鳳」的難度，大抵出現在：1.尖嘴大小和角度、2.挑勾大小和角度、3.下腰長短和弧度。但最難的，其實是4.把三者配合得恰到好處。只要有一個閃失、一個比例不對、一個小瑕疵，整個字就毀了，效果會適得其反。

難度之所在，字的性感之所在。

這裏再補充一個心象，鳳釵小蠻腰美女的心象。「釵頭鳳」是「小蠻腰」的加強版。所以，要寫好「釵頭鳳」，心中不妨先存有一個頭戴鳳釵，小蠻腰美女的心象。鳳釵朝右上方斜挑入髮，筆畫再由髮以弧筆入腰下腿，形成腰部婀娜多姿的曲線。

鶴膝腳：仿宋體的原豎下沉

「鶴膝腳」是字元右上方的節點。這個節點向右側邊留下一個小突塊。這是瘦金體定式「方轉角」的加強版，使原本就很 Man 的轉角更陽剛。

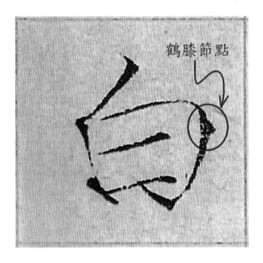
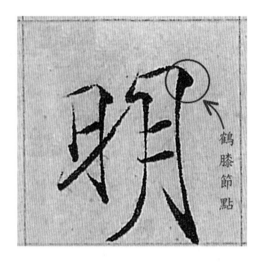

我們觀察一下印刷專用的仿宋體的轉角結構，試一試，把仿宋體的轉角處的豎垂直下沉，也可以在轉角處得到類似的結構。

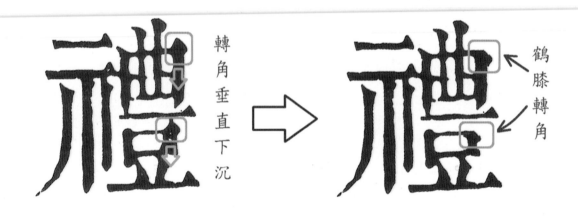

鶴膝腳：鶴膝節點的寫法心象

寫瘦金體，轉角處行筆時，如何留頓點的心象，在於：1. 踩實、2. 提踵、3. 前掌下拉。
三個步驟完成。

Step. 1

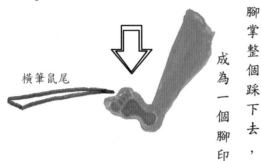

橫筆鼠尾

腳掌整個踩下去，成為一個腳印

Step.1

和傳統的提筆藏鋒不同之處，在於它不提筆，直接踩下去。所以不會產生傳統的上凸點。

Step. 2

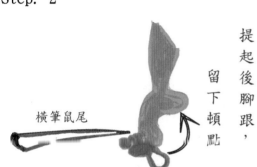

橫筆鼠尾

提起後腳跟，留下頓點

Step.2

全腳踩下之後，微提半筆。留下頓點。

Step. 3

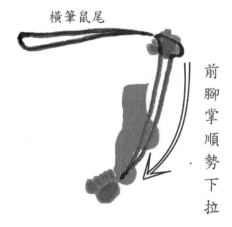

橫筆鼠尾

前腳掌順勢下拉

Step. 3

提起後腳跟之後，用「前腳掌」順勢下拉。
完成「鶴膝腳」的轉折，並留下鶴膝節點。

鶴膝節點寫法的三步驟

鶴膝節點的寫法有三個步驟：1. 踩實。2. 提踵。3. 前掌下拉。

接續上頁的圖示，鶴膝節點的寫法重點，就在於「提半筆」留下頓點，再繼續往下行筆。

比較一下傳統書體和瘦金體在這個節點上的處理，會比較容易理解。傳統書體的筆法以「一氣呵成」為原則，在處理轉折，採取「提 → 頓 → 提」的方式完成任務。是一種非常穩健的走法。

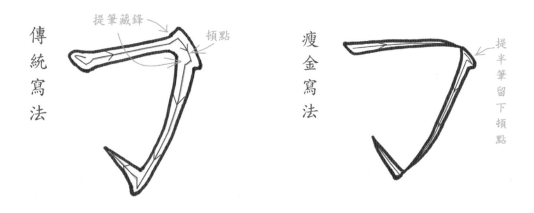

瘦金體的筆法以「分筆貫串」為原則。轉折處，其實已經是第二筆了。就在這第二筆的起頭處，頓一下，留下頓點。然後，原地提一下，從頓點的一半處，筆頭下拉，就可以留下這個筆法特徵。

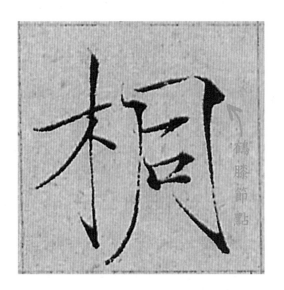
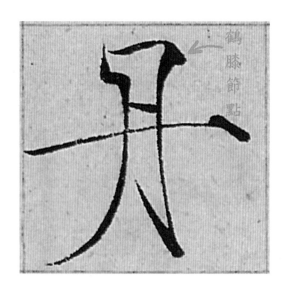

只要是瘦金體的橫轉直，幾乎都會出現「鶴膝腳」這個技術特徵。

羚羊掛角：羊字頭、草字頭、竹字頭、雙點頭、雙火頭

「羚羊掛角」是字元正上方的誇張表現。由上而下，鎮住整個字。

羚羊掛角的典故是，傳說羚羊夜眠時，將角掛在樹上，腳不著地，以免留足跡而遭人捕殺。宋·陸佃《釋獸》：「羚羊似羊而大角，有圓繞蹙文，夜則懸角木上以防患，語曰羚羊掛角，此之謂也。」

為什麼會有「羚羊掛角」這一招？
瘦金體的特點，是字的結體向上提升。想像一下，羚羊把角勾掛在樹上，全身上騰，不留足跡。上頭冠冕堂皇，下頭空曠，可以自由發揮。而上半身重心上提，會使字的整體更修長。「羚羊掛角」這一招，可以讓字的重心整個往上拉，同時產生「戴帽子」的視覺美感。

這裏拿祖師爺宋徽宗來舉個例，我們端詳一下宋徽宗的坐相，有戴帽子，特別是這種寬度超長的帽子，是不是立刻讓視覺重心馬上往上提、寶相莊嚴起來了呢？

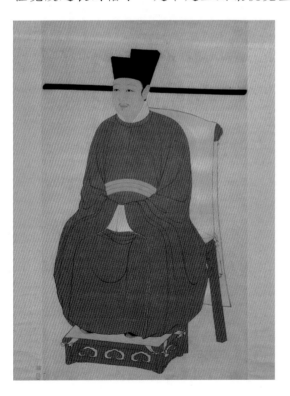
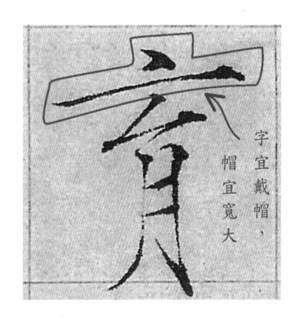

字宜戴帽，帽宜寬大

瘦金字也一樣，若有現成的帽子，不妨戴上它。頭型若小，就更要戴上大帽子來修飾。下半身如果厚重，可以達到上下均衡的效果。下半身如果輕巧，則可以看起來更修長。

羚羊掛角：羊字頭

羊字頭的那兩點，如果擠擠短短的，就會讓整個頭看起來像長了兩個小觸角的蒼蠅，很猥瑣。看起來獐頭鼠目，小頭銳面的，很不氣派。

改法就是把小羊頭改成大羊頭。

羊字頭上的兩點要大開，像雄鹿的角，雙角特張，整個字看起來才會氣勢不凡，而且，可以和字的下半部取得一個平衡。

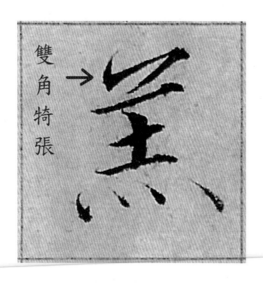

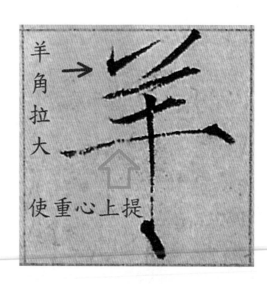

羚羊掛角：雙點頭

雙點頭的那兩點，有些帖的寫法是小八字或大八字，看起來有點像理了個八分頭。
如果改成挑加啄撇，放大，拉開，就是有精神的新髮型了。

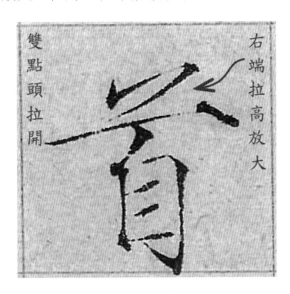

當下方的字元較大較複雜時，把頭部拉寬拉大，一來可以有平衡上下的作用，二來
可以產生錯落的美感。

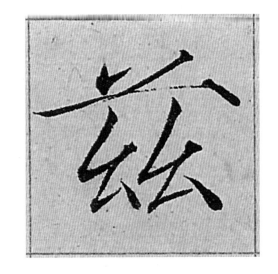

羚羊掛角：草字頭

草字頭要如何有放大的感覺？重點就在草字頭的兩邊要分開寫。

現代一般人寫草字頭，大都是連起來寫，也就是先一長橫，然後在長橫上點綴兩個點，這也是簡體字草頭的標準寫法。這種簡便寫法是比較方便沒錯，但是也讓草字頭的氣場出不來。

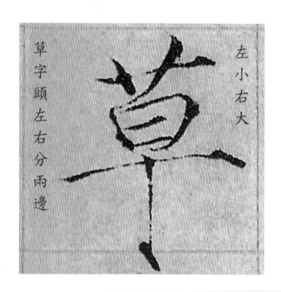

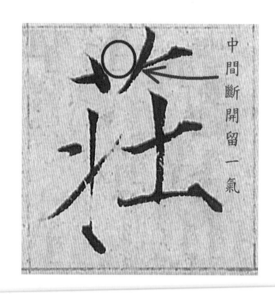

草字頭分開來寫，有好處。第一個好處，就是斷開處形成一個留白，讓頭頂多一氣。第二個好處，就是容易拿捏左右字元的比例。

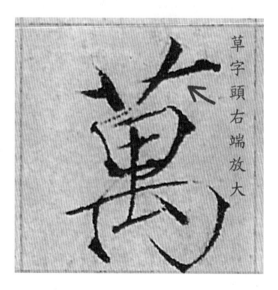

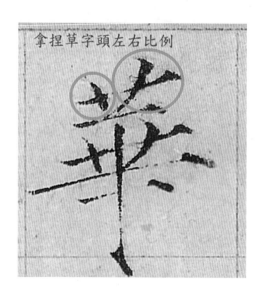

草字頭的左右大小若是一樣，容易流於呆板。草字頭斷開，安排成左小右大，整個字的氣勢就出來了。

羚羊掛角：竹字頭

竹字頭本身就是左右分開來寫的筆順，所以竹字頭兩撇間，本來就留有一氣。
重點仍在放大及左小右大的規格。

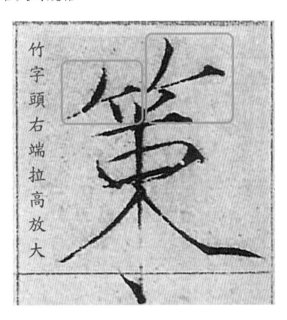

如下面的「節」、「筵」兩字，放大竹字左右的比例落差，可以增添上頭的氣勢。

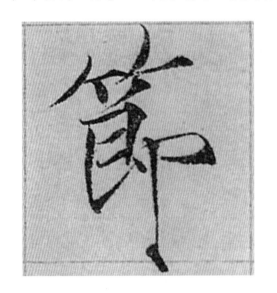

羚羊掛角：雙火頭

把字的上方的字元放大，讓整個字的重心移到上方。就好像美女的髮型造型，引人目光。或如男士頭上戴官帽，顯得很體面。

如下面的「榮」字，雙火並存時，左火小，右火大，在繁盛中有變化的美感。

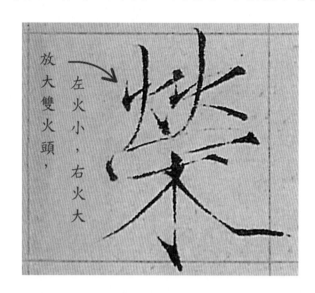

或如下面的「營」字，同樣雙火並存，同樣左火小，右火大，在繁盛中展現錯落之美。

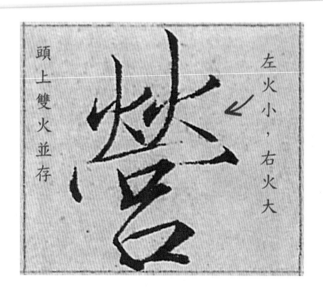

羚羊掛角結語：天佛降世

「羚羊掛角」的功能在於使瘦金字引體向上。重心向上引，字看起來就會上頭穩，身材修長。前面舉例草字頭、竹字頭、雙點頭、雙火頭來作說明，但進一步推演，一體成型不能左右分開的上方字頭，如：宀字寶蓋頭、穴字頭、雨字頭等等，也可作此發揮，儘可舉一反三。

練瘦金體千字文會練到一句：「高冠陪輦、驅轂振纓」，意思是：戴著冠冕堂皇的官帽，陪著皇帝出遊，駕著馬車，隨著車身的前行驅馳，帽帶瀟灑地向後飄動。戴著大官帽，無論做什麼事，都有官威，看起來穩重中帶瀟灑，即使是當個車夫也帥。「羚羊掛角」，正是可以發揮這樣的效果。

「羚羊掛角」具體的心象是吊單槓，引體向上。正如同「羚羊掛角」這句話的原意是，羚羊把角掛在樹枝上時，羚羊全身騰身而起，身下不留足跡。吊單槓時，重心釘在單槓上，全身的重心上提。使用「羚羊掛角」這一招的意旨，正是要呈現出一種企字拉拔起來的氣勢。

另外，「羚羊掛角」這個招式，令人不由得緬懷起一招失傳已久的掌法，「天佛降世」。

話說，周星馳的電影《功夫》中，在最後結尾時，不改搞笑本色，使出一招由天而降的掌法，人從半空中向下發掌，雄渾的掌力鋪天蓋地，把火雲邪神整個壓趴在地上，讓火雲邪神不得不大叫投降。熟悉香港漫畫的人都知道，這一招乃是出自黃玉郎的經典武俠漫畫《如來神掌》，裏頭的第七式「天佛降世」。

「羚羊掛角」這一招的心象，跟「天佛降世」一樣，也有一種由天而降、從上空發招，氣蓋全字的味道。無論是雙點頭、草字頭、竹字頭、雙火頭，藉由分開、放大、左小右大，可以活化整個字的氣勢。

念奴嬌：口字的心象

《念奴嬌》，本來是宋詞的詞牌名，這裏我借用它，來解釋「口」字的心象。

口字人人會寫，巧妙各有不同。其特徵在於：把一般楷體方方正正的血盆大口，壓扁改成美女的櫻桃小口。字元中，就算改不了血盆大口的寬度，壓扁之後，抿起嘴來也比較賞心悅目。

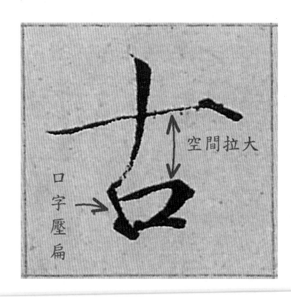

為什麼要有念奴嬌？ 因為口字的扁化，牽涉到字元內部的空間處理問題。特別是在密閉空間內，如果留白變大了，會讓字內部的對比顯得格外鮮明。換句話說，「念奴嬌」靠著小小的壓縮，發揮槓桿作用，使整個字的張力極大化。

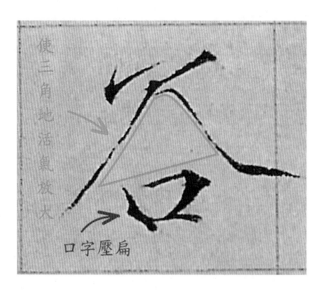

如果光是用櫻桃小口就可以創造出字元內部的張力，那麼，「念奴嬌」這種微整形可以說極具附加價值的。

念奴嬌：雙口並排、多口並存

單口的壓扁已然神效，那麼，單一字內，多口的壓扁，更可以發揮加乘的效果。把所有的口字壓扁之後，在寸土寸金的字元面積內，多出來的公共空間，就可以善加利用，營造出鬆緊有致的氣氛。

壓扁的雙口並排，
讓獸字炯炯有神.

壓扁的獸口，
讓獸字蓄勢待發.

「靈」字的三個口，並排在字的正中，壓縮得好的話，就不再是累贅，而是整體修飾的提升，讓字整個精神起來。

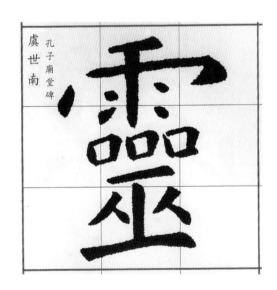
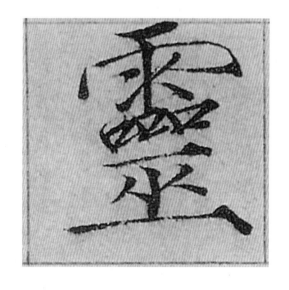

「器」字的四角各有一個口字，傳統的寫法，固然字正腔圓，但是上頭一對銅鈴眼，下頭一對血盆大口，顯示不出可愛之處。用「念奴嬌」的心象，把四個口字壓扁法之後，中間的「犬」活動空間變大了，整個字的活力也跟著展現了。

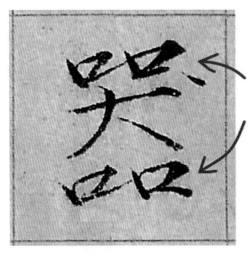

四個口字壓扁之後，
器字全字更顯精神，
中間犬字更有活力．

「念奴嬌」講的是口字的壓扁，把怪獸的血盆大口，壓縮成美女的櫻桃小口。

口字元的書寫，在中文字中極為泛用，大家都覺得簡單好寫。但是正因為太普通太平凡了，容易忽略。因此，沒特別點出來的話，當時只道是平常，一般人往往習慣用「高：寬＝1：1」的比例來寫。所以，這裏特地萃取出來，用意是為了提醒大家，壓扁成「高：寬＝2：3」的比例來寫，會有另外一種風味。

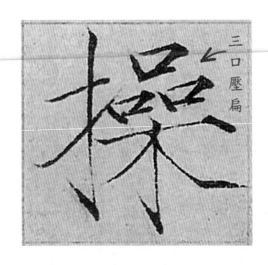

三口壓扁

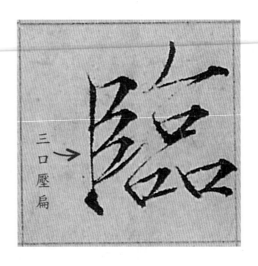

三口壓扁

「念奴嬌」，美女一抿嘴，一嬌笑，讓字彷彿活了起來，亮了起來，如沐春風。其場景，笑相遇，似覺瓊枝玉樹相倚，暖日明霞光爛。

羚羊掛角念奴嬌結語：頭該大，口該小

瘦金體的筆畫，法度森嚴，一絲不苟。想要寫得漂亮，就要在對的地方，對的時間點，做對的事。用在空間規劃，就是要在該大的地方大，該小的地方小，才會好看。

什麼地方該大？「羚羊掛角」的地方該大！或者是說，頭該大！
什麼地方該小？「念奴嬌」的地方該小！或者是說，口該小！

瘦金字的字體，大都成長方形，上半部緊實凝結，下半部開張飄逸。這樣子的上下結合，才容易讓字在端凝穩重中，帶著鋒銳活力的氣質。

陽展陰收結界撐：中宮內收四面張開

「陽展陰收結界撐」這一招的目的，在於彰顯字本身與生俱來的內力。做法上，先把字的大小限縮在正方形，強化特徵函數，接著，進行內部空間的微調。

觀察宋徽宗瘦金體千字文，這幅書法的強悍之處，在於每個字都收納在相同的正方形方格內，這種標準化的規格實在是令人驚嘆。

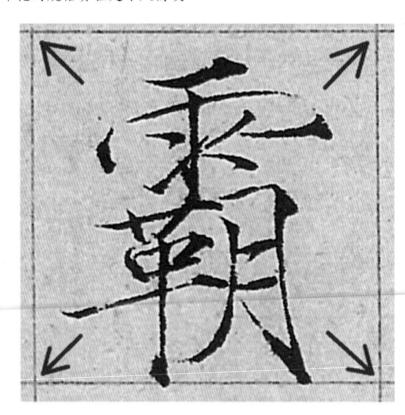

字居中原，氣向四方展！

平常自己在練習的時候並不一定要用方格，但是，在追求手感的過程中，自我約束儘量寫成正方形相同大小的字，會很有幫助。

在正方形字的前提下，再來表彰瘦金體的特徵函數「鼠尾釘頭、竹葉撇、蘭葉捺」，可以大大地收到整體事半功倍之效。

陽展陰收結界撑：字的力道

一個字要如何寫，才能呈現字本身的力道？

有人誤以為：寫字時，一聲斷喝，咬牙切齒，杏眼圓睜，力透紙背，力拔山兮氣蓋世，就是字的力道。錯了！

有人誤以為：寫字時，緊握筆桿，只差沒把筆桿捏爆，就是字的力道。錯了！

字元內部空間的調配，加上筆畫的弧度粗細變化，才能產生字的力道。我打個比方，寫一個字就如同蓋一個建築，建築物的美感力道，不出在搬磚，而出在 Layout。

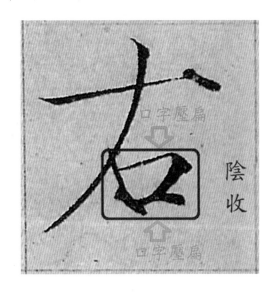 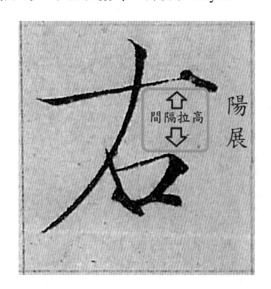

寫書法時「一聲斷喝，咬牙切齒，杏眼圓睜，力透紙背」，一時之間，大家還以為他起乩了，結局果然是畫符，勾破紙張弄髒桌面而已。舞台表演效果，對書寫結果而言，只是虛工。莫莫莫，千萬別和自己的書寫工具過不去。

寫書法時「力拔山兮氣蓋世」，其歷史結局大家都知道：時不利兮騅不逝，騅不逝兮奈若何？虞兮虞兮奈若何？錯錯錯，這徒然是悲劇而已。

寫書法是件粗中帶細的活兒，下筆之際，美感足以動人者，所爭之處也不過是毫釐之間的事。善用空間的調配，運用筆畫本身的弧度曲線、與粗細變化，使字呈現出與生俱來的力道，讓字變得生龍活虎、變得有血有肉有感情，讓看的人產生共鳴，這才是正道。

龍飛鳳舞鬼畫符不是我們樂見的成果，「觀者如山色沮喪，天地為之久低昂」，這才是我們想要享受的觀眾反應。

陽展陰收結界撐：空間虛實壓縮

字要有內勁，如何辦到？第一步，這靠著空間的壓縮來辦到！

四平八穩的字，如標楷體，像是個端正站好的人，我們感覺得到它的平靜、祥和、不帶感情。彷彿進入蠟像館。

怎麼辦？「撐」一下，讓一部分實體空間「縮」起來。

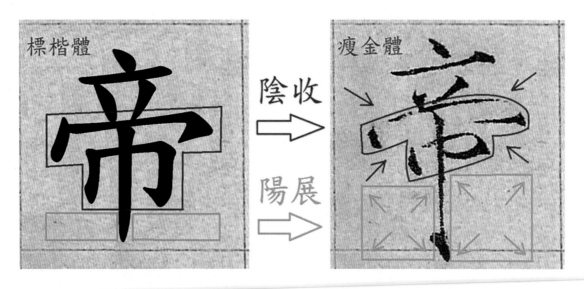

部分字元縮起來的瘦金字，飽含著字的內勁。

看見它，像是在原地打太極或練瑜珈，即使不動，您仍然可以感受到它的張力。
它在蛇身下勢，它在金雞獨立，它在吐氣收納，它在盤腿旋腰。

字的內部有擠壓，才有內勁。觀眾感受到這股勁道，字才會有感情。

陽展陰收結界撐：波以耳定律（Boyle's Law）

要說明字內元素擠壓所產生的力道，我們這得復習一下高中物理學的波以耳定律（Boyle's Law），來說明密閉空間的力道，以及擠壓密閉空間的能量。

波以耳定律，就是在定溫下，密閉容器中的定量氣體之體積 V（Volume）與其壓力 P（Pressure）成反比。

寫成公式是 $P_1V_1 = P_2V_2 = K$，K 是一個常數。

壓力愈小，體積愈大。反之，壓力愈大，體積愈小。

在日常生活中的例子，好比說，當您擠壓汽球時，可以注意到：當您愈用力擠壓它，它受到壓力，就會反向地推回來。

而當您躺在充氣墊上時，充氣墊被擠壓到某一點時就會停止、不能再被擠壓了。這是因為新的壓力與新的體積達到新的平衡。

回到原命題，練瘦金體，如何展現字的內勁？如何讓觀眾「看得見」字的力道？

做法上，應用波以耳定律，就是要讓字內的陰陽進行微調：

「陰」是黑的，是可見的元素，「陽」是白的，是不可見的留白。陽的體積膨脹了，微微壓縮了陰的體積。陰的體積縮小了，自然可以使陰的內部壓力變大。

假設一個方格中的面積是固定的，一個字中包含有各個對應的有形元素與無形的留白，讓有形的元素與無形的留白互相擠壓，這時，您才能感受到字的力道。

陽展陰收結界撐：釋放「不可見」的亮點

每個瘦金字都有一個亮點，這亮點就像一個結，它藏在每個字的肌肉裏，意識裏，以及心靈深處。我們練瘦金體，就是要找到這些亮點，並且打開它們，把蘊藏的美釋放出來。

有些亮點是可見的，像是鼠尾釘頭、竹葉撇蘭葉捺，像是釵頭鳳、鶴膝腳。
有些亮點則是不可見的，像是「留白」。

絕大多數的人寫字都留意到看得到的筆畫，忽略掉看不到的空白處。但是，魔鬼總是藏在細節裏，看不到的留白處，反而常是精華所在。

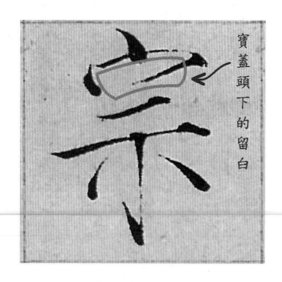

寶蓋頭下的留白

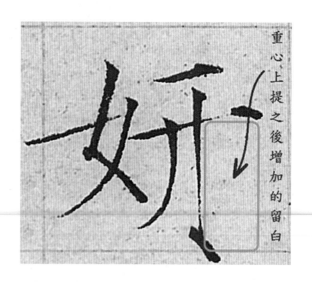

重心上提之後增加的留白

空白的取捨，以及虛處與實處的比例變化，是一項創造性的畫面佈局的重要手段。

留白，就像我們在呼吸的空氣，「看不見」，並不代表它不存在。

藉由「看不見」的留白，來襯托「看得見」的字元，可以強烈的對比出寫字時想表達的重點是什麼。

藉由伸展「看不見」的留白，提高「看得見」的字元的緊致度，可以讓字更飽含有待釋放的活力。

陽展陰收結界撐應用在「釵頭鳳」

我們套用一下「釵頭鳳，鶴膝腳，羚羊掛角念奴嬌」，作個例示。

「釵頭鳳」是定式「小蠻腰」的加強版，用來強調弧撇開頭的結構。「釵頭鳳」並不主動去「陽展陰收」，因為這並不是它原始的目的。只不過，「釵頭鳳」的結果，碰巧達到了「陽展陰收」的效果。

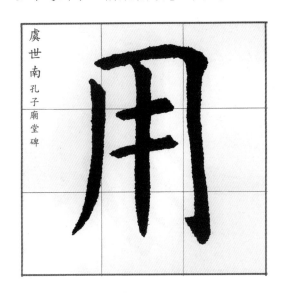
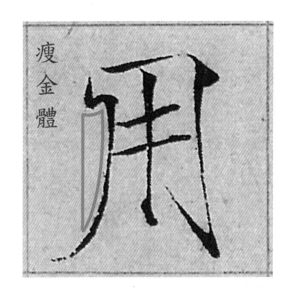

如下面的「威」字，在「釵頭鳳」的導引下，外部增加的「陽展」，使得字左側的壓力變大，曲線也更美。

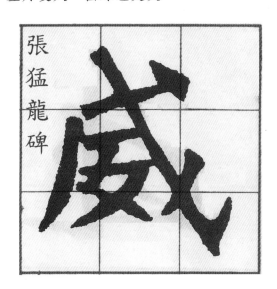
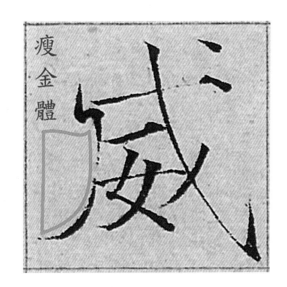

陽展陰收結界撐應用在「鶴膝腳」

「鶴膝腳」是定式「方轉角」的加強版，用來強調轉折留頓點的結構。

「鶴膝腳」並不主動去「陽展陰收」，藉由多出來的半個頓點來擴大留白的功能也很小，因為這本來就不是它的目的。

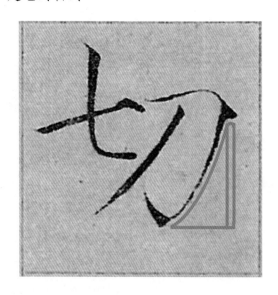

只不過，書寫之際，轉角處的小巧騰挪，所爭取的，本來就是毫釐之間的事。「鶴膝腳」在轉角處發揮「陽展陰收」的效果，雖小，但多出的餘韻也夠用了。

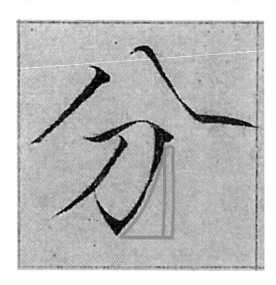

陽展陰收結界擠應用在「羚羊掛角」

之前在談「羚羊掛角」時，一直在強調「左小右大」，目的就在強調左右落差。有落差，就有「陽展陰收」的空間。

這是草字頭的「藝」字。

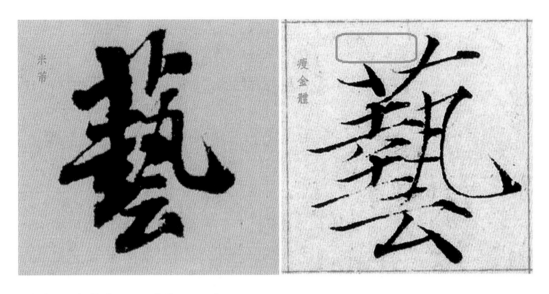

這是竹字頭的「笙」、「箴」兩字。

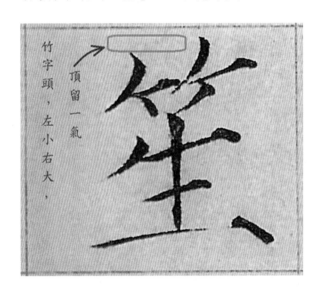

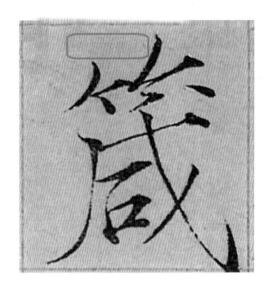

雖然一再強調「羚羊掛角」的分開、放大、左小右大，但是實務上，只要「微調」，剛好達到頭好壯壯的目的即可。這種「微調」的量，就像維生素的微量攝取，剛好的微量，人就會很精神很健康。誇張的過量攝取，人還是會生病的。

「陽展陰收結界撑」應用在「念奴嬌」

「念奴嬌」旨在壓扁口字，口字經壓扁之後，「陰收」與「陽展」為一體之兩面，口字的上方及下方自然可以增大留白空間。

以下面的「荷」、「阿」字為例，口字壓扁，向上提升，使字的重心向上，就可以讓整個字上拔挺立而起。

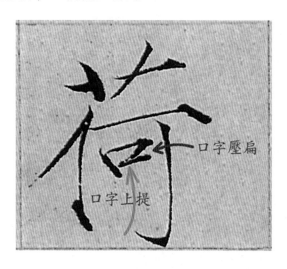

口字壓扁

口字上提

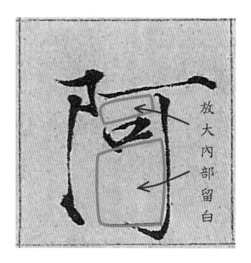

放大內部留白

以下面「殆」字為例，柳公權體口字以長寬相等的規矩寫出，整字四平八穩。瘦金體則展現出口字壓扁所帶來的力道與風韻。

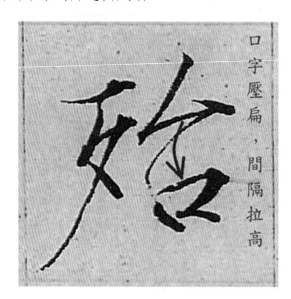

口字壓扁，間隔拉高

陽展陰收結界撐：「疏可走馬、密不透風。」

說到留白的藝術，中國古代的繪畫論說：「疏可走馬，密不透風。」

現實生活中，人們習慣看穩定的物體，處於均衡的形式：像是一張桌子有四條等長的桌腳，穩定。一幢地基位在岩盤的房子，穩定。電腦中四平八穩的標楷體，穩定。穩定的東西都可以滿足這樣的視覺需求，它給人一種安全感。

應用在瘦金體的單字佈局，也就是在穩定的基礎上，「撐」出一點點極端，以強化視覺感受，創造出力道與風格。不用多，一點點就夠勁了。

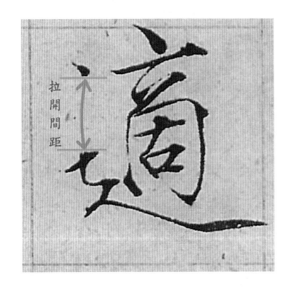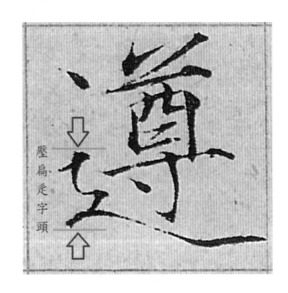

陽者，白也。陰者，黑也。在等同的面積下，兩者相頡抗，陽展則陰收，在一展一收之際，產生壓力，產生緊致。

陽展陰收結界撐：多一分，無價！

陽展陰收，「陽」不見得全在外部「展」，「陽」在字元內部膨脹，照樣可以達到相同的效果。

您的字，好比是幢蓋在寸土寸金地段上的豪宅，大家都知道空間有限，要充分利用公設比和容積率，但是如果土地全蓋滿了，看起來會像是個見縫插針的暴發戶，這就不好。所以內部要留一點點活化空間，像是做個中庭花園，舒展心靈，培養雍容大度。

比方說，多筆橫筆排列的字，把第一格的高度拉高一點點，像是下面的「書」字，第一格「陽展」一點，就可以讓橫筆的排列看起來錯落有致，不那麼呆板。

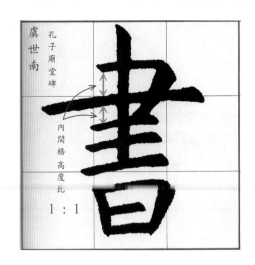

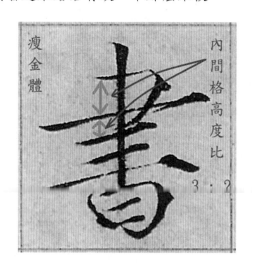

同樣的概念也可以應用在「隹」字旁，像是「難」字，首格高度「陽展」一點，就可以使字的內部產生小小的落差。

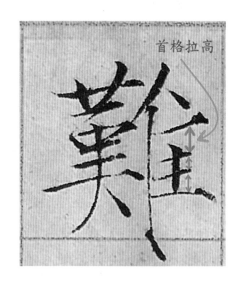

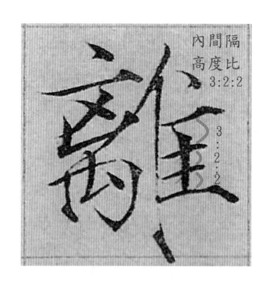

再比方說，寶蓋頭裏面的空間，一般人喜歡順理成章的把下一個字元塞進去，但是若在這裏釋放「陽展」，讓密閉空間多一手活氣，會使字的呼吸更順暢。

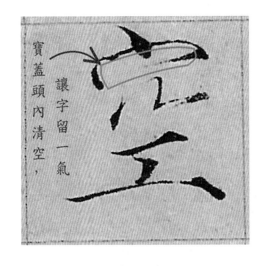
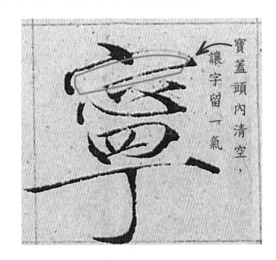

把寶蓋頭內淨空之後，還有什麼可以改進的？有！我們進一步，把寶蓋頭由平蓋變凸蓋，有多凸？差不多就是「表面張力」的程度。

別小看這一「凸」，這個「表面張力」所產生的微小變化看似微不足道，但就「表面張力」這一凸，使寶蓋頭的內勁完全展現出來了。

內部空間的「陽展陰收」，可以讓字多一分小小的悠然之氣。

多這小小的一分，無價！

陽展陰收結界撐結語：捻花微笑

這句口訣的意境，收束在一個「撐」字。陽展陰收之後，系統達到新的平衡，產生一個新的結界。這時候，不要石破天驚，也不要毀天滅地，只要輕輕的「撐」一下。

發揮一下您的想像力，有一間密室，外頭有一個小小的開關，您走過去捏住開關，輕輕的「撐」一下，把整個系統關起來，裏頭開始抽真空。「撐」一下，把結界鎖緊。

捻花指

佛家說：「捻花微笑」，就是這個勁道，跟這個微笑。

「陽展陰收結界撐」，在達到新的佈局平衡之後，撐一下，鎖住成果，捻花微笑。

冰火交融燹靈霄：瘦金體功法總結

口訣的最後一句，我拿它來為瘦金體的練習功法作個總結，這句話，包含了瘦金體的本質、表現樣態、心境。

何謂「冰火交融燹靈霄」？冰者，精準極簡的本質也。火者，熱情奔放的表現也。交融者，冷熱極端的混合也。燹者，兵火也。靈霄者，天宮也。

「冰火交融燹靈霄」，其特徵在於：掌握瘦金體極精準極簡的本質，散發熱情奔放的筆法，上手後，無論行走於凡界神界，披荊斬棘，都無往不利。

「冰火交融」語出何典？
拿傳統兵器來形容瘦金體。瘦金體是一把怎麼樣的兵器？
感覺上，它是一把鋒利至極、所向披靡的神兵。用什麼兵器來形容瘦金體最傳神呢？
我推薦的是霹靂布袋戲裏的「沾血冰蛾」。

【沾血冰蛾】冰火相融的絕世之劍，總是十分殘忍的淒豔。

「沾血冰蛾」是名劍鑄手金子陵生平的得意之作，此劍平時隱藏劍鋒，當劍鋒開鋒後削鐵如泥、斬金斷玉且無堅不摧，為當代劍中皇者。凡遭此劍過境者，創傷處因瞬間冰封，呈現焦黑的蛾形標記，其鮮血化為冰蛾漫天飛舞，故名「沾血冰蛾」。

話說，素還真第一次拿著「沾血冰蛾」去找原主人名劍鑄手金子陵還劍時，金子陵問素還真，覺得「沾血冰蛾」這把劍是一口怎樣的兵器？
素還真回答：「冰火相融的絕世之劍，總是十分殘忍的淒豔。」
金子陵說：「形容得好！」在我看來，這也是對瘦金體的精闢註解。

冰，是瘦金體筆法的精、準、冷、酷、極簡的體質。
火，是瘦金體絕不藏鋒、張牙舞爪的華麗樣態。

瘦金體在視覺上，極美，怎麼個美法？淒豔！為什麼說是淒豔？因為其他書法作品站在它的旁邊都頓時相形失色，使它的美豔格外的淒冷寂寞。

其實，說淒豔還不夠，更貼切的形容，就是殘忍的淒豔。

為什麼說它殘忍？它會對什麼殘忍？
瘦金體對其他家書法都殘忍，因為一旦愛上它，您心中自然容不下其他家的書法，站在書法的制高點，您會覺得其他的書法和它一交鋒都會立刻斷成兩截。即使看了，也是眼帶溫柔的慈悲。

會對誰殘忍？您會對自己殘忍，因為對瘦金體的真愛，您自己會把自己的字逼到極

美為止，同時，您對書法的品味會變得極端挑剔，對自己寫的字，眼中容不下任何缺憾。

聽我這麼形容，您覺得恐怖嗎？怕是實情果真如此。

瘦金體，是冰火交融的絕世書法，給人的感覺，也總是十分殘忍的淒艷。

好了，以上是悲情面的敘述，聽起來好像有點灰暗，現在來談一談開心的一面吧！
一旦瘦金體逐字練到「脫帖」，在生活中運用自如，那是怎樣的心境呢？

【昂首千丘遠，傲嘯風間，堪尋敵手共論劍，高處不勝寒】

——霹靂布袋戲　魔流劍　風之痕　出場口白

我們回顧一下「前言」，瘦金體，是來自神界的書法，它的規格，處於書法的神界。用了它，讓它得其所哉，您的地位，自然身處神界。

「靈霄」，奧林帕斯是歐洲人的神界，歸天神宙斯管。中國人的神界是天庭，歸玉皇大帝管。「靈霄」，就是神界。

「燹靈霄」，神兵在手，大無畏。神兵出鞘，現金光。神兵過處，燹靈霄。
為的是什麼？那是一種怎麼樣的感覺？

這得回到現實生活來說。因為現實生活，才是瘦金體的道場。

當您覺得失意落魄時，想想生活的落差反差，沒人比宋徽宗更劇烈的吧！他已經沒機會翻本了，相較之下，我們還可以重新再來過，我們這一時的挫折又算得了什麼？深呼吸，喘口氣，跟著老師動一動。休息夠了，歸零，再出發。

擁有瘦金體的這種書寫能力，是您內心深處永不熄滅的小火苗，幫助您轉移情緒。心境一轉，隨時可以像火鳳凰一樣，從灰燼中浴火重生。

另一方面，當您受到尊寵時，也不再畏畏縮縮，而會大方欣然接受。因為您知道，身負神界的能力，行走於塵世，為凡間創造出更美好的環境，這種高貴的行為，當然值得接受任何神級規格的尊榮對待。

「冰火交融燹靈霄」，神兵在手，江山我有，人間寵辱休驚。以此享受美好的日常生活，每一天，都是充滿創意，帶來驚喜，充滿小確幸的一天。

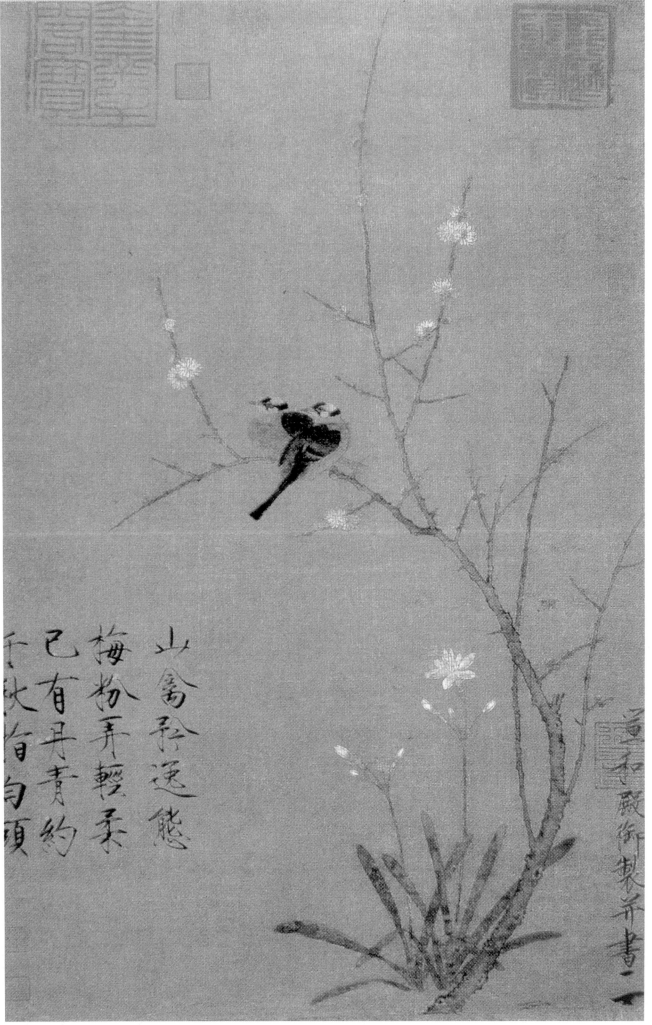

宋徽宗臘梅山禽圖

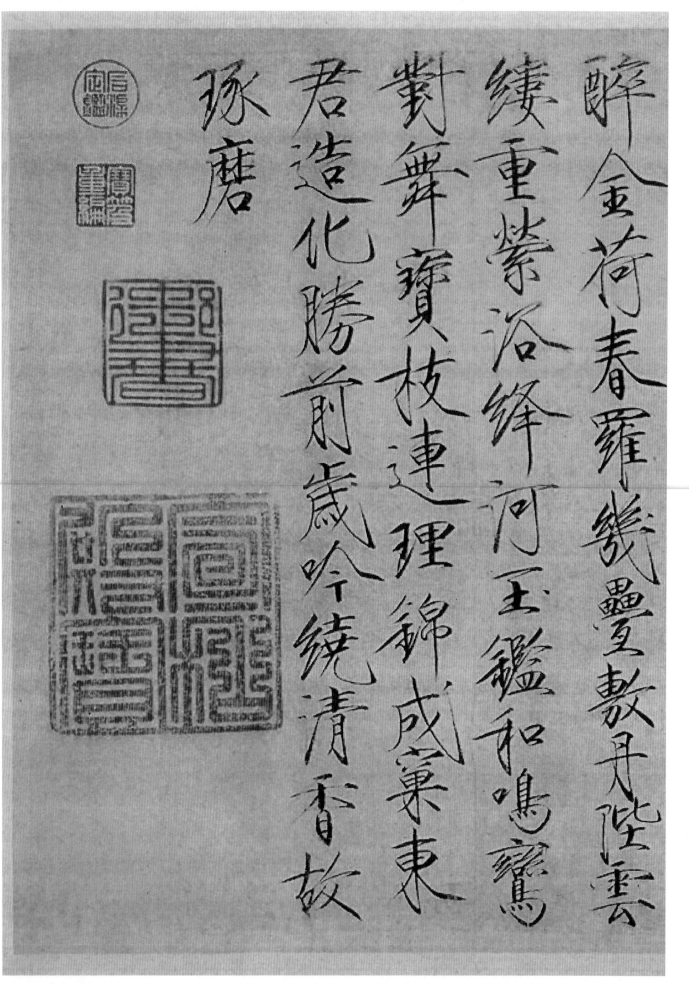

醉金荷。春羅幾疊敷丹陛，雲縷重縈浴絳河。玉鑑和鳴鸞對舞，寶枝連理錦成窠。東君造化勝前歲，吟繞清香故琢磨。

牡丹一本同幹二花，其紅深淺不同，名品實兩種也，一曰疊羅紅，一曰勝雲紅，艷麗尊榮，皆冠一時之妙，造化密移如此，褒賞之餘，因成口占。異品殊葩共翠柯，嫩紅拂拂

牡丹一本同幹二花其紅深淺不同名品寔兩種也一曰疊羅紅一曰勝雲紅艷麗尊榮皆冠一時之妙造化密移如此褒賞之餘因成口占異品殊葩共翠柯嫩紅拂拂

宋徽宗牡丹詩帖(1)

參、心法：會、熟、精、通

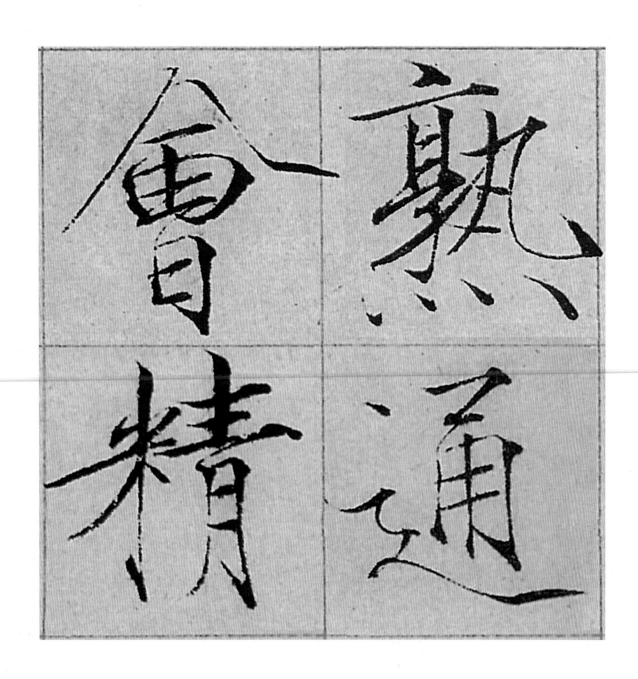

練瘦金體的基礎心理建設

前面講完了瘦金體的招式內力架構體態，這些都是外在的、看得到的部位。
這一章要講的是習練者的「心理建設」，這是內在的，看不到的部位。

【快樂為練功之本】

首先，練功要快樂。這很重要，我們要享受練功的過程。

我喜歡石安牧場賣雞蛋的廣告詞：「要有快樂的雞，才有健康的蛋。」每次在好市多大採購，看到這句廣告詞，我都忍不住會心一笑，結果不知不覺的，就多買了一大盒動福蛋。

開心練字很重要。練瘦金，要有快樂的觀念，才有健康的進步。
什麼是快樂的觀念？從「有」逐漸修正到「好」，就是快樂的觀念。
什麼是不快樂的觀念？從「無」想一步登天跳到「精」，就是不快樂的觀念。

【先有第一桶金，再求好】

許多初學瘦金體的人一攤開帖子，就在心裏默許：「我一定要學會瘦金體！」他心裏的「學會」，我清楚得很，講白了，就是當天晚上就可以用毛筆在宣紙上寫得和宋徽宗的法帖一樣棒。我不忍心潑冷水，但有這種念頭的人，日後失望的次數可多著呢！

練瘦金要練到完全脫帖，是條漫長的路。但重點在過程的心境，過程中，您練得開心嗎？您練得享受嗎？過程應該是快樂而享受的，而不是痛苦掙扎的。

心態上，做個調整，您就會練得很快樂。
怎麼調整？練瘦金體，我已經給您第一桶金了，您已經「會」瘦金體了。瘦金體只是手段，只是工具，只是過程，不是目的。就好像吃飯要拿筷子，喝湯要拿湯匙一樣，這只是個「工具」而已。您要想的，與其是「我要去學瘦金體」，倒不如是「我要每天用瘦金體練4個字」，或者是「我每天要用瘦金體寫一頁紙」。

先自我肯定，我現在就已經「會」寫瘦金體了，只不過，現階段的良率沒那麼好就是了。您要做的，是就現有機器設備來改善良率，而不是研發新製程。

把「我不會瘦金體，我要去學」跟「我要提升我的瘦金體良率」做個比較，心態上是完全不同的！前者是從無到有，後者是從有到精，差之毫釐，失之千里。看過太多人，練瘦金就只憑一時的衝動，勁頭一過，Hold 不住，就散了。很可惜！

【把瘦金當動詞，不是名詞】

您今天「瘦金」了嗎？您今天「瘦金」幾次了？您今天「瘦金」多少字了？

依照目標管理原則：練好瘦金體，說起來只是一個目的，虛無縹緲。標準在哪裏？不知道。相對之下，用瘦金體來進行產出，幾字、幾行、幾頁，這才是目標，才可被量化，能被量化的目標才是好目標。

有產出，您才看得到寫出來的字，哪裏寫得好，哪裏寫得怪，下次寫要怎麼修。一點一滴慢慢思考慢慢享受慢慢修，過程中，充滿了創新的樂趣。

很多人搞不懂這一點，錯把目的當目標。雖然熱情如火，可惜火再旺，沒柴的話，一下子就燒完了，不能持久。

【我要聽原唱，不要聽翻唱】

臨摹原帖，只是一種過渡時期的手段，學瘦金真正的目的，是要讓它成為一種可以「帶著走」的能力。

很多學瘦金的人把手段和目的弄混了，以為只要臨得和帖子上一樣漂亮就是目標，以為把臨得很像的作品拿出去炫就是目標。不是的，讓它陪著您走進生活，這才是目的。臨瘦金法帖臨得再好，再像真跡也比不上真跡，充其量就是篇習作吧，與法帖一比，既不具有新穎性（Novelty）也不具有進步性（Non-Obviousness），這種快樂是短暫的。

如何才能不時驚喜、不時快樂？那就要有創新的元素在裏面，才能凸顯出個人瘦金作品的價值。

如何把創新的元素放進去？簡單，走出法帖，走進生活，把您在臨帖時悟到的筆法，慢慢的，一點一滴滲透式的，應用在日常生活中，寫報告、填表格、塗鴉、寫作業、做筆記，如此一來，您就是作品的原唱者，而不再只是翻唱者了。

萬物皆備於我矣，反身而誠，樂莫大焉；強恕而行，求仁莫近焉。

~孟子　盡心

這句具有快樂元素的至理名言，語出孟子。萬物皆備於我矣，當您會瘦金七言絕句的意境之後，拿到瘦金的第一桶金，瘦金體書法是「萬物皆備於我矣」裏頭的其中一項。瘦金已備於我矣！

接下來您要做的，就是「苟日新、日日新、又日新」的擦亮它。怎麼擦亮？這就要「反身而誠」了。誠者，真心真意也。

當我回過頭來自我檢視，上次寫的字，哪裏不好？改掉它！我又有新的進步了。我寫的瘦金字又更漂亮了。真心真意每天用第一桶金來練字時，塵世間最爽的事莫過於此。

用瘦金練字的過程中，每天都有新改進，每天都有新點子，這種喜悅真是難以言喻啊！所以說，每天用瘦金練字，樂莫大焉。人世中的幸福，不一定件件都要驚心動魄。我們看金聖嘆的不亦快哉，他的小小愉快，也不過就是炎夏拔刀切西瓜、聽小孩背書爛熟之類的小事。練瘦金要練得開心，先要信仰：反身而誠，十步之內必有芳草。

立下目標，「強恕而行」，努力追求，我想，「求仁莫近焉」，這應該是上手瘦金體的最快路徑了吧！

101

會

常常有素人問我，一個素人練瘦金體多久就可以「會」？

通常，我會誠懇地回答該素人：「參透我的書，聽懂我的理論，一天就可以『會』」。

「真的假的？」

「真的！」

喂！別急著走，我話還沒說完呢！

練瘦金體，一天就可以「會」，我這裏的「會」，指的是您練完瘦金七言絕句，拿到瘦金體的第一桶金，「有」招式內力的資本，這個程度就算是「會」了。

這個等級好比是：您逛鶯歌陶瓷老街，心血來潮買了個新陶笛。熱心的店長當場示範教您怎麼吹，您當下就學會了全按當 Do 的基本 C 大調指法，當天就可以看譜吹一首「小星星」，這個程度也就算是「會」了。

但運用這第一桶金，持續加碼投資，練到「熟」，估計要三個月。每天持續追蹤練習，累積到「精」，至少要花一年。如果要達到「通」，脫帖，在生活中運用自如，甚至觸類旁通，一個素人恐怕要三年。

【文字，只是一條線索而已】

就如同光看游泳指南學不會游泳，光看琴譜學不會彈鋼琴，光看拳譜學不會太極拳。對這種實踐性強的能力，唯有親自下場玩玩看，累積經驗值，讓身體記住這種感覺，從挫敗中修正，最後才能學會，或進一步提升等級。

練瘦金體書法也是實踐性很強的歷程，必須下筆操作操作，才知道裏頭的眉眉角角，光是欣賞宋徽宗的法帖而不動筆是練不成的，要用身體用手來記憶字體架構、筆法轉折、速度快慢，讓習慣成自然。至於文字，就只能當備忘，提供一條日後思索或改良的線索而已。

接下來，我要告訴您，由會入熟，由熟轉精，由精達通，要做些什麼、想些什麼，您的瘦金進境才會穩而快。

練瘦金體的 PDCA（Plan-Do-Check-Act）

看一般人練瘦金體書法，大概就是一味「看帖 → 臨摹 → 苦練」這樣的循環，土法煉鋼，而那些書法名師們也都是這樣諄諄教誨著大家，彷彿愚公移山的精神才是王道。

我說：「你們都被忽悠了！事實不是這樣子的。」

這也沒辦法，因為市面上講筆法的理論都太繁瑣複雜，沒有重點沒有亮點，看得人頭暈腦脹，昏昏欲睡，而且……還不一定是正確的！

與其看別人的書，練功練到自己走火入魔，還不如就自己摸著石頭過河唄！至少後果責任自負，是不是？

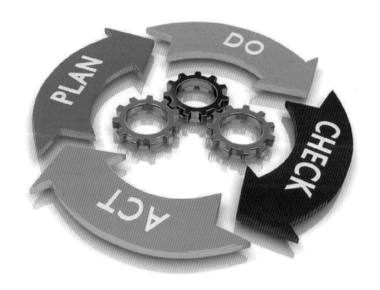

我講重點：
市面上書上教人練書法的人，都沒教人怎麼「思考」的，因為教不得，也沒得教。
但事實上，自己動手練字的過程中，有花腦筋思考，所悟出來的完美寫法，才是您自己的。其他的都是白工。

我講真言：
練瘦金體，重在思悟，若有所悟，趕緊記錄，反覆玩味，重新上路！
字不在多，有思則行，練不在久，有悟則靈。

練瘦金體練再久，有思有悟的，才是您的！其他的，都將在您放下筆的那一瞬間，全數歸零。

朋友，您知道自己為什麼練這麼久都沒進步了吧！

站在企業管理的角度，「看帖 → 臨摹 → 苦練」這頂多就是「Plan→Do→Act」而已，

103

沒有「Check」，是最危險的。在管理上，如果沒有 Check，只要一個製程疏失，底下生產出來的全都是瑕疵品，這會比不生產還糟。

挑明講：

練瘦金體最難是難在哪裏？難就難在「思考」。思考什麼？思考怎麼寫才會寫出完美無瑕的字！

思考筆畫如何表達，思考字體架構如何雕塑，宋徽宗瘦金體千字文裏的每一個字，都可以給您靈感！

至於其他步驟如「看帖 → 臨摹 → 苦練」，有什麼難的？一點都不難，拿筆寫字而已！有什麼苦的？一點都不苦，練習本身就是享受生活情趣的過程！

把 PDCA 步驟改成「看帖 → 臨摹 → 思考 → 修正後練習」，您的瘦金體才會進步得快。

至於那些會阻礙您自主思考的理論或工具，那些會讓您心存僥倖想一步登天的小技倆……唉！我勸您，扔了吧！

金子陵的砍柴理論：你在砍柴的時候想什麼？

~霹靂布袋戲　兵燹20

霹靂布袋戲裏，我最喜歡的角色有三個：金子陵、佛劍分說、疏樓龍宿。

金子陵真是瀟灑到爆，只可惜退場退得太早，說什麼中了不解之招，華麗升天，早早就被編劇請去領便當，這真是遺憾啊！不過，金子陵和徒弟認吾師的一些對話，頗有哲理，不時可以回味一下。

（本圖片由霹靂多媒體提供並授權使用）

（兵燹20）金子陵的砍柴理論：你在砍柴的時候想什麼？

金子陵：荷葉田田青照水，孤舟挽在花陰底，

　　　　昨夜蕭蕭疏雨墜，愁不寐，朝來又覺西風起……

　　　　認吾師你劈柴的聲音很沉重哦！

　　　　由你頂上的氣，就知道你在拼命忍耐，不過千萬不要小看砍柴之事！

認吾師：我並沒有小看！

金子陵：**你很認真。可是你卻沒有思考其中的樂趣與意義。**

認吾師：有話就直說！

金子陵：好啊！自古以來習刀劍的人都知道砍柴是件多麼輕鬆且不用花腦筋的工夫。

　　　　任誰都可以做得很好，但是做起來全都是一個樣，粗砍、爛劈。

認吾師：你！

金子陵：耶耶～～心情不好的時候容易問出錯話，仔細思考再問喔。

認吾師：請問你想指點我什麼呢？

金子陵：**你在砍柴的時候想什麼？**

認吾師：沒有。

金子陵：所以說，錯就錯在這。

認吾師：錯？

金子陵：柴刀給我。

　　　　認真思考來砍柴的人，他想的是：完美、無痕、無聲。

（金子陵接過柴刀，親身示範，揮刀而下，「啪喳」一聲，柴一裂為七，鏗然。）

認吾師：啊！？

金子陵：如何？砍柴是簡單的工夫吧？

　　　　可是就要看你將柴當成什麼，而下什麼功夫。

認吾師：我第一次聽到這種砍柴的道理。

金子陵：當然～因為這是我金子陵獨創的生活哲學。

　　　　越細的工就有越好的品質。好好練哪！

類似的情境，您在用瘦金體練字時，想的是什麼？

您有沒有思考其中的樂趣與意義？

寫漂亮了，您有沒有想要永久保存這種超凡之美的衝動？您的內心深處有沒有激起「品質再現性」的欲望？

寫不到位，您有沒有惋惜？有沒有想要破解它，下次寫的時候會更完美？

如果有，那我恭喜您，您會享受這個過程，並且每天都有驚喜。

如果什麼也沒想，那麼，很遺憾，錯也就錯在這，因為您錯失了最寶貴的經驗值。

因為，如果只是反覆的練習而不用心，這種努力不過是機械式的運動。

練瘦金體，我想的是：極簡、高貴、華麗。您想的是什麼？

（續）

認吾師：你的意思是要我除了武學上還要修心了？

金子陵：哦？開化了？正是此意！

　　　　也許風之痕的冷靜可以成為你的模範，但是不要盡學。

　　　　個人有個人的風格，不一定適合每一個人。

認吾師：幾分模稜兩可。

金子陵：因為你尚拿不準。

　　　　砍柴～砍柴～你砍柴，我讀書，靜心享受暖陽微風的午後吧。

應無所住而生其心

瘦金體的初學者最常問的問題之一就是：「我該拿什麼筆來練比較好？」

對於這個問題，我有我私房的標準答案。

通常，我的制式回答是這樣子的：「硬筆挑極硬，毛筆挑極軟。建議：硬筆選鋼筆、0.4mm 口徑原子筆、美工筆（中國大陸特有的彎頭鋼筆）、2B 鉛筆；毛筆選勾線、葉筋、或中羊毫。」

但，這是我的標準答案，不是我的終極解答。

您很好奇，我心目中的終極解答是什麼？

我拿日常生活中常見的印表機列印動作來說明好了。

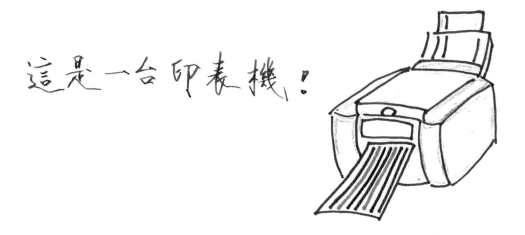

想像一下，您的筆就是印表機，您的紙就是印表紙，您寫出來的字就是印在紙上的字，而這台印表機，是完全依據您腦中驅動程式下的指令來列印的。

能不能寫出瘦金字？關鍵不在印表機是彩色黑白雷射噴墨，也不在紙張的規格等級種類磅數，關鍵在於您的腦子裏有沒有瘦金字型！

我沒說錯吧！

用電腦的標楷體字型是無法列印出漢儀瘦金的！您平時在使用電腦下指令給印表機列印時，從來不曾懷疑的事，卻何苦在練書法時，拿它來折磨自己？

聽到過太多的執著，以及不必要的迷思，有人甚至迷信到幾近病態的程度。老是牽拖說毛筆要狼毫羊毫勾線神針，或埋怨說宣紙是生宣熟宣半熟宣，但是，這些都不是重點。

重點是：只要您的腦中有瘦金字型，在哪兒都能列印！用什麼都能列印！

佛家說：應無所住而生其心。「住」是我執罣礙之意，執著於自我中心及自我價值的判斷。有很多人被「工具」綁住了。怎麼辦？「無所住」，就是「不在乎」，不在乎自我的利害得失；不在一個念頭或任何現象上產生執著，牢牢不放。「生其心」，就是用大智慧，處理一切事物。

練瘦金體時，這個「心」，就是您心中的瘦金字型，好好地「生」這個「心」，用練習、用思考、用修正，讓這個「心」臻於完美，是最重要的。「無所住」指的是：不要被工具限制住了，工具是為人服務的。從來就只有人來使用工具，沒聽說過工具制人的。

萬法唯心造

「萬法唯心造」：佛家的解釋是：我是自己一切現況的根源。

我的解釋是：我自己的瘦金世界，是由我自己創造出來的。

我曾在高雄旗津的沙灘上，陪小孩玩沙，試著用長鏟子在沙地上寫瘦金，是挺搞笑的，但還是可以寫出瘦金字。

也曾在台中國立美術館的兒童遊戲區，使用館方提供的大型尖頭刷筆，沾水在水泥牆上寫瘦金，仍然可行。

還曾在小女兒學校教室的黑板上，拿粉筆用瘦金體塗鴉，效果也還不錯。

回到家，小女兒蹦蹦跳跳跑來坐在我的大腿上，讓我大手握小手，父女兩人手執原子筆在學校的家庭連絡簿上用瘦金體寫家長意見，滿心的幸福。

泡壺茶，打開雜誌，有感而發時，用美工筆在空白處用瘦金體寫心得眉批，真是享受。

翻開報紙，用中羊毫毛筆在八卦新聞間瘦金塗鴉，不亦快哉。

我的腦中有瘦金字型，所以從來沒被「一定要拿什麼毛筆來寫最好」這種問題困擾過。甚至，有任何新鮮的玩法，我都樂於嚐試。

我喜歡金庸小說。傳說中，劍魔獨孤求敗晚年練到最高境界，草木竹石皆可以為劍。初讀時，心裏以為是誇張。現在，我卻相信這段文字所形容的境界，因為練瘦金也一樣。

工欲善其事，必先利其器。這個「器」，很多人望文生義，以為一定是看得見摸得著的硬體，於是先入為主地，就把它定義成文房四寶，講究到幾近宗教層級的膜拜。那種心態，彷彿是以為拿到屠龍刀，就自然而然會變成武林至尊一樣。其實不盡然，這個「器」，有它更深層的意涵，是軟體，就儲存在您的腦中。只要建構好這個「器」，無論何時何地何種材質，您想印什麼，就印什麼，高興印多少，就印多少，明白了嗎？

魚與熊掌：硬筆瘦金和毛筆瘦金

孟子曰：「魚，我所欲也；熊掌，亦我所欲也。二者不可得兼，舍魚而取熊掌者也。生，亦我所欲也；義，亦我所欲也。二者不可得兼，舍生而取義者也。」

～ 孟子·告子上

在古代，魚與熊掌都是美味難得的食物，若這兩者當下只可擇一而食時，對老饕孟子而言，可以想像，實在是一個很痛苦的抉擇。

練瘦金的人，也有類似的煩惱，到底要練硬筆瘦金體好？還是毛筆瘦金體好？

說到這，真正的問題是：您追求的是功力？還是效果？功力和效果有沒有差別？

答案是：當然有差別！差別在哪裏？差別可大了！工具不同，握法不同，空間向量也不同。就好比練桌球和練網球，球拍不同、場地大小不同、球的大小也不同，打起來會一樣嗎？當然不一樣！

毛筆和硬筆採用的是不同的工具，採用的是不同的握筆法，硬筆的筆尖是硬的，屬於二次元，毛筆的筆尖是軟的，屬於三次元。練硬筆瘦金的人不見得會寫得好毛筆瘦金，練毛筆瘦金的人也不見得會寫得好硬筆瘦金。

練瘦金，可不同於百貨公司周年慶買一送一還附贈折價券的好康。有很多瘦金體初學者有一種浪漫的遐想，以為會了毛筆瘦金，就一定「順便」精通硬筆瘦金。老實說，沒那麼便宜的事。會了其中一種去學另外一種，當然是事半功倍。但是，想要既會硬筆瘦金又會毛筆瘦金，就要兩者都練。

毛筆瘦金體是最難練的，練得成的話也是最美的，但是毛筆瘦金體之難，難在粗細的控制必須非常非常非常的精準，在瘦金字體骨架成竹在胸的前題下，無論是在轉角還是在撇捺，都還要抓到妙絕顛毫才算成功，只要任何一個小環節出包，整個字就毀了，這真的是非常殘酷。

毛筆瘦金體要處理三維空間的問題，難度高。與毛筆硬筆習練的困難度相比，硬筆瘦金體只要處理二維空間的問題就夠了，基本上硬筆瘦金只要骨架抓出來，細節多練習多修正，就可以拿基本分了。

優缺點呢？
硬筆易攜，隨手方便，較易上手，不過，寫出來的字，頂多就是讓人驚豔。
毛筆麻煩，比硬筆多一度空間，難上手，但寫出來的字，足以令人感動。

好了，我們重新回到前面孟子的話，審視一下孟老夫子的邏輯結構。
孟子的假設是「兩者不能得兼」，在這個前提下，才「舍魚而取熊掌」。

沒錯，孟子是聖賢，有學問，但是我們不要凡事被孟子牽著鼻子走。魚與熊掌，為什麼兩者不能得兼？為什麼非得 Either Or？魚與熊掌，當然是要 Both，兩個我都要！毛筆瘦金與硬筆瘦金，並不是選擇要哪一個不要哪一個，而是兩者我都要！

不過，兩者都要，固然要努力付出，也要有策略，建議的策略是要有先後順序。

實務經驗上，我實在不忍心看到初學者興致勃勃的立馬拿毛筆在宣紙上練瘦金，看多了，我知道，其下場經常是既挫折又不環保。

我甚至建議：初學者在下筆之前，先不要拿筆，直接用您的食指指尖，沿著法帖練習。遇到頓點的地方，按一下，遇到撇捺的地方，放膽劃出去。這樣子練幾遍之後，抓住了這個字的感覺，再拿筆寫出來，印證看看哪裏不對勁，進一步修正。

比較建議的先後順序是：先硬筆瘦金，再毛筆瘦金，然後交錯著練。

為什麼要採這樣的先後順序？

一來，現實生活不太可能讓您拿著文房四寶大陣仗的到處跑，社會氛圍也不太認同當眾拿毛筆填表格、寫作業、做筆記、交報告。相較之下，硬筆瘦金的機動性及實用性，仍有其可取之處。

二來，硬筆瘦金的二次元空間比毛筆瘦金的三次元空間容易上手，用硬筆悟出的筆法，逐漸滲透進入毛筆，可收事半功倍之效，而且，相輔相成。

硬筆瘦金和毛筆瘦金，不是捨誰取誰的問題，因為兩者我都要。它是先誰後誰的策略，因時因地制宜的。

魚與熊掌，兩者得兼，才是老饕的快意人生。

勇猛精進：突破瘦金字的燃點

瘦金體，有燃點。

每一個不同的瘦金字，都有它不同的燃點。

就好像不同材質的可燃物，木頭、紙張、塑膠、布料、皮革等等一樣，不同材質有不同的燃點，有的容易燒起來，有的不容易燒起來。瘦金體的每一個字的燃點也各自不同，有的容易練，有的不容易練。而每個人對字的燃點的感受度又都各自不同。所以說到瘦金字的燃點，實務上，是無法用數學公式表達的，因為這真的是件複雜的事。

練瘦金體「逐字」上手，我打個比方，就像是在鑽木取火。一定要練到達到燃點，讓字燒起來，也就是脫帖，才好活用。半途而廢的話，字一冷卻、一歸零，前頭的活兒就得又要再重來一次了。

就過來人的經驗來說，練一個瘦金字的心境，要不就全生，要不就全熟，都好。最令人心焦的是半生不熟，最危險的也是半生不熟，半生不熟的字會令人既挫折、又令人心浮氣躁。半生不熟的字等於是不能拿出去賣的半成品，堆在庫房既占空間，看了又徒然使人心煩。

所以，要練好一個瘦金字，關鍵的策略是「勇猛精進」。它基本的精神，就是集中火力，儘量縮短從全生到全熟之間的時間。要勇猛，直火加熱，但是要精進，不要貪多，一次不要練太多不同的字，最好是控制在 4 個不同的字以內。大火持續加溫，持續 PDCA，模擬思考練習印證後再修正並記錄，讓字在最短時間內達到燃點，燒起來，脫帖。

煮熟的鴨子是不會飛走的。只要一個字練到突破燃點了，燒起來了，脫帖了，可以在日常生活中運用自如了，那種喜悅的心情是很難以言喻的，練瘦金體最大的樂趣在此。更妙的回報是，這個戰果可以接著享用一輩子。

這也將過去

曾經有一位國王，為了讓自己成功時不要得意忘形，失敗時不要懷憂喪志。找來了國內最聰明的七位智者，請他們想出一句話，讓國王能達到這種境界。這七位智者花了七天七夜的時間，終於找出「這也將過去」五個字送給國王。當國王驕傲得意時，提醒他：這也將過去，別得意忘形，囂張沒有落魄的久。當國王失敗沮喪時，提醒他：這也將過去，要再接再勵，走得到最後的就是贏家。

練瘦金體也一樣。This, too, will pass.

失敗時，提醒自己：這也將過去，一時失志不要怨嘆，一時落魄不要膽寒。

成功時，提醒自己：這也將過去，登上這個山頭時歡呼一下，繼續往下個山頭挺進。

【大成若缺】

「不完美，才更可貴！」

有人擔心練習的結果不完美，但是過程中的不完美，是完全正常的。甚至，不完美的瘦金習作歷程，才更可貴！

學瘦金體的成長與轉變的軌跡是螺旋狀，像爬山一樣是繞著山路而上，而不是直線而上。有時候當您爬到某一個高度遠眺時，會看到與先前山路上相同的風景。但即使是相同的風景，高度卻已經不同了。所以在練功的山路上，有時您會覺得退回到原點，但即使您外表是相同的，內心、能量卻已不同。

不完美，就像盔甲上的裂縫，是讓上帝可以進來的「傷口」。

臨兵鬥者皆陣列在前

我喜歡拿車子來比喻各家的書體。

瘦金體就像是車界的勞斯萊斯、藍寶堅尼、法拉利。儘管有人嫌它貴嫌它天價，但這車一開出去，會立刻引起矚目，是不爭的事實。開著它，無論是談生意、約會跑趴或載小孩上下學，都是件極拉風的事。以純手工打造的全車，是行家的最愛。

歐陽詢的九成宮醴泉銘嘛，屬於豐田系列的。九成宮的層次很多，看您能付多少錢，來得到哪種等級的車款。九成宮練得好，看起來就像豐田 LEXUS，套句它的廣告詞：「專注完美、近乎苛求」，屬於中高級房車，很多企業高階主管喜歡開這一款的。往下調一個等級，九成宮即使一時之間練不到位，刻鵠不成猶為鶩，學校老師仍會以嘉許的眼神望著你，豐田 CAMRY、ALTIS 滿足這個需求，有庶民價位，功能配備齊全，滿街的計程車、自小客屬於這一類型，開出去也不失禮。

顏真卿柳公權，一看就知是載貨商用車，走的是實用派，不求有功，但求無過。看到它，就像小商家開著 CANTER 小發財載貨，誠懇務實，不遭人忌。

王羲之的蘭亭帖，是雙 B 豪華房車，經唐太宗欽點，掛品質保證，適用於任何自用商用場合，機動性亦高，老闆們的最愛，市場接受度也一直保持領先，可謂經典款。

魏碑，在台灣叫堆高機，在中國大陸稱之為叉車。負責把棧板上的貨一箱一箱的堆在正確的位置，就可輕鬆達成目標。魏碑的字元就像棧板上大大小小方方正正的貨，寫魏碑，就像在上下貨，也像是堆積木，既易上手又操作方便，宜於童蒙養正之用。

以上這幾款字體，我都練過，各有各的好處。九成宮端正中帶刁鑽，拿來寫作業當練習，神清氣爽。顏柳方便，拿來考試，取得速度上的優勢。蘭亭瀟灑，寫起來舒暢，讓人身心開懷。魏碑是一種很 Man 的字體，很有男人味，即使出現小誤差，也不減全篇的氣概，霸氣十足。而現在，我用瘦金，無入而不自得。

燃燒吧！小宇宙！

～聖鬥士星矢

瘦金體，走進生活，就有無窮的樂趣。從哪裏開始？就從寫自己的名字開始。

工作上的關係，我常常出席各式各樣的專利智權研討會。報到簽名時，即使是用麥克筆簽名，即使也同一般人簽名的大小，沒越線也沒出格，但瘦金體的簽名，總是立刻引起接待人員的注意。

「嘩！這個人是誰啊？這麼屌？」
「上面寫著×××啊，他寫得這麼清楚，你不識字嗎？」
「不是這個意思，我是說，這字體……」

這不能怪我，一般人的簽名，要不就是簽得猥猥瑣瑣，要不就是草得大家都認不得。有專心練過自己名字的，老實說，還真不多。

我搞不懂，為什麼這麼重要的字，陪伴自己一輩子的字，一般人卻很少下功夫去研究它，怎麼寫會比較漂亮。

練了瘦金體，就是要讓它隨手活用，在日常生活中展現風華，不是嗎？而不是硬要把它寫在宣紙，裱褙起來，還供在牆頭，早晚三柱香。

從哪裏熟練最恰當？當然是從自己最熟悉、使用頻率最高、最想彰顯的題目著手。寫自己的名字，自然是練瘦金過程中的首選。

瘦金體的初學者，可以先從宋徽宗瘦金體千字文中，挑出自己名字的字，要是沒有完全對應的字，也可以挑出近似的字元部首，組合起來練習。每次簽名時，都可以順便思考，時時修正。這種回饋，可以享用一輩子，這是投資報酬率最高的入門款。

您的名字，就是您的小宇宙，用瘦金體讓它發光發熱。燃燒吧！小宇宙！從什麼時候開始？就從現在開始吧！

I open at the close. 我在結束時開啓。

~ Harry Potter and the Deathly Hallows

這是小說哈利波特最後一集「死神的聖物」裏，我最喜歡的一句話，這句話就鑴刻在核桃大小的金探子的外殼上。

時值哈利波特與佛地魔的正邪大戰，接近尾聲。當哈利波特真正有赴死的覺悟時，他親吻金探子，告訴金探子：「我這就要去死了。」

就在這個時候，原先百思不得其解，用盡各種方法都打不開的金探子，這才緩緩的開啟了，裏面裝的是老校長鄧不利多遺留給他的第三個聖物回生石。

這個 Timing 真好！可不是嗎？

練瘦金體，一開始，總是要臨帖的，但是臨到一個程度，請把帖合起來，自己拿起筆，在一無所有的空白練習吧！

Close your book, Free your mind. 真正自由的創作，是從合上書本的那一刻開始的。有過這種經歷，再度打開書本時，會有「見山又是山，見水又是水」的喜悅。這是由精到通，進入「脫帖」的準備。

I open at the close. 我在結束時開啟。這是練瘦金體時，我對這句話的詮釋。

心法就說到這裏，祝各位，練功愉快，揭諦揭諦、波羅揭諦、波羅僧揭諦、菩提薩婆訶。

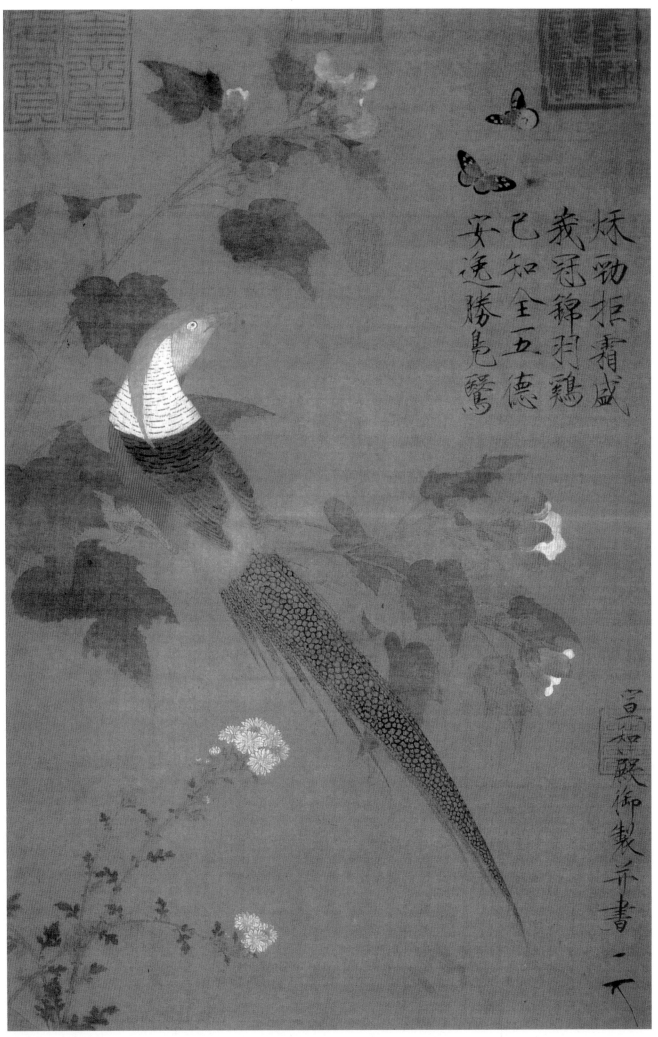

秋勁拒霜盛，巋冠錦羽雞，已知全五德，安逸勝鳧鷖。

秋勁拒霜盛
羲冠錦羽雞
已知全五德
安逸勝鳧鷖

宣和殿御製并書

宋徽宗芙蓉錦雞圖

樓池荷成蓋閑相倚遶

草鋪裀色更柔永晝搖

紈避繁溽杯盤時欲對

清流

樓。池荷成蓋閑相倚，遶草鋪裀色更柔。永晝搖紈避繁溽，杯盤時欲對清流。

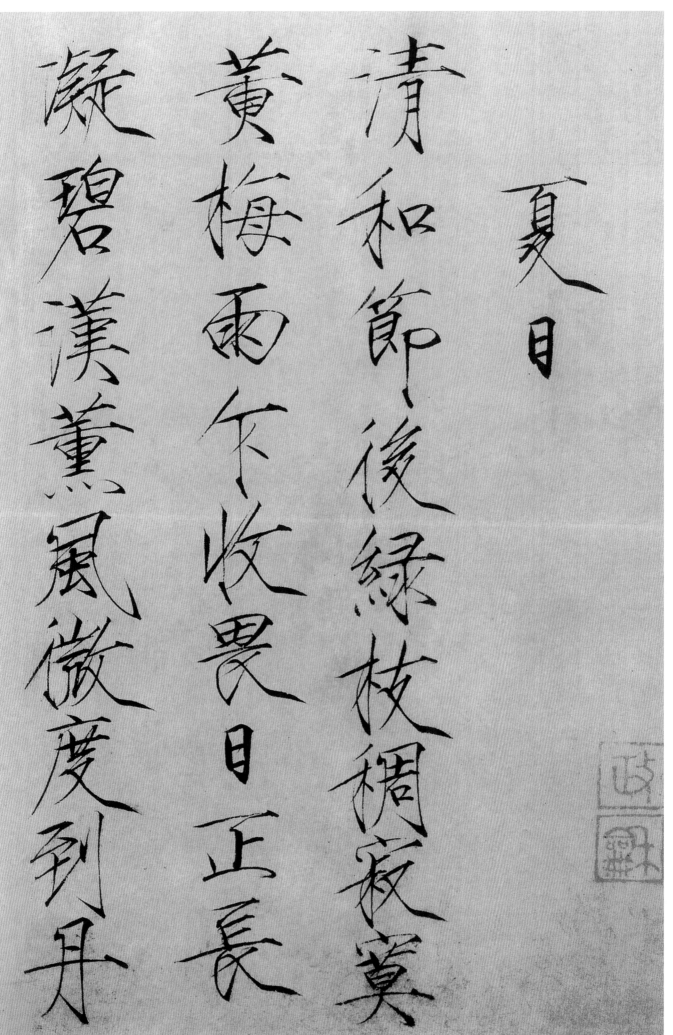

《夏日》清和節後綠枝稠，寂寞黃梅雨乍收。畏日正長凝碧漢，薰風微度到丹

夏日

清和節後綠枝稠寂寞

黃梅雨乍收畏日正長

凝碧漢薰風微度到丹

肆、極簡風・華麗風

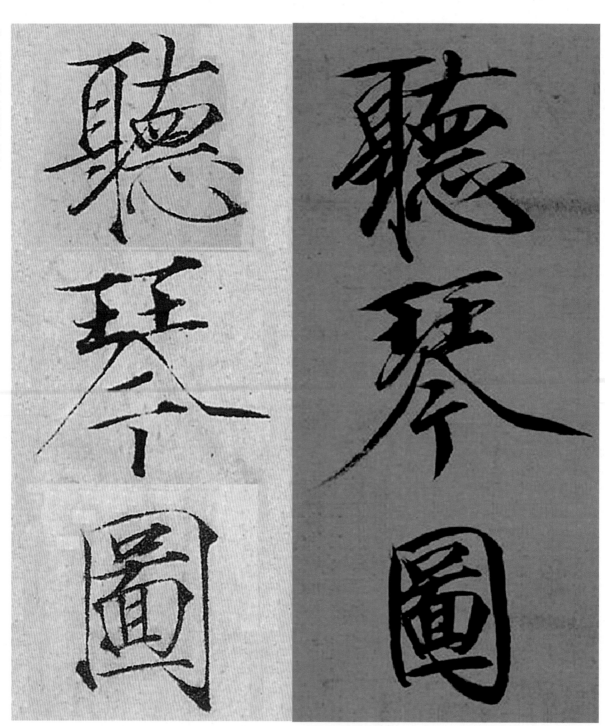

120

早期和後期的不同風格

瘦金體練到一定程度，有犀利的同學眼尖的察覺到了：在祥龍、瑞鶴、牡丹等帖中，一再出現許多行書筆法，特別像是豎筆不落釘頭，改以懸垂針收筆的字。豎筆落釘頭，乃是瘦金體楷書的特色，加入行書筆法後，這個特色被取代了。這和千字文的風格是不同的。

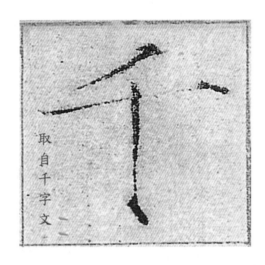

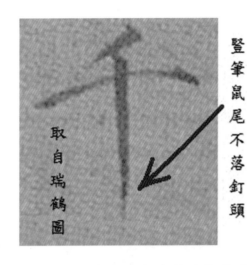

下方是宋徽宗「牡丹詩帖」裏面的瘦金體，很明顯的，加入了行書的流線筆法，使瘦金字展現出另一種華麗的風貌，有人稱之為行楷版的瘦金體。這種行楷版的瘦金體，呈現出與瘦金體千字文純楷書不同的視覺感受。

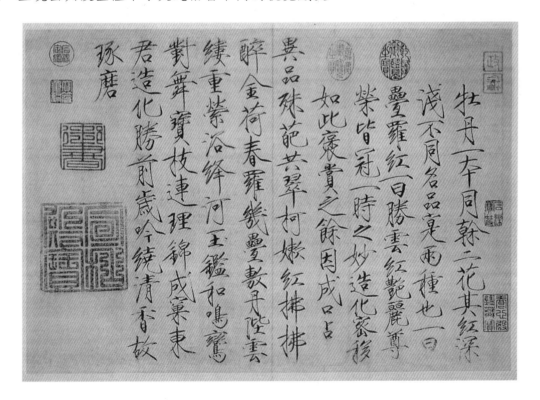

另外，或者是在轉角處不再留點停頓，直接甩尾拐彎的筆法。

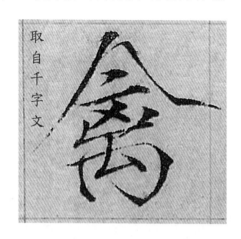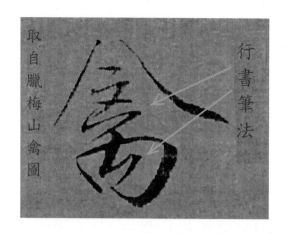

或者是捺筆一次粗捺，不再分兩階段死往生返。

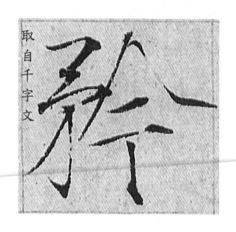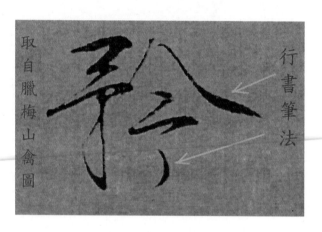

這跟瘦金體千字文的寫法大異其趣。彷彿瘦金七言絕句的公式套不上去了。這是怎麼一回事？

同一個字，在千字文中有其簡潔剛勁之美，在祥龍、瑞鶴、牡丹帖中有其華麗之美。兩者都很漂亮，我都好喜歡，但到底要練哪一種好？

要解釋這一點，我們就得從祖師爺的練功史談起。

瘦金體千字文，是趙佶 24 歲時的作品，這是我們所能找得到瘦金體成型後，最原汁原味的，成分最純、幹細胞 DNA 含量最高的作品。

爾後，宋徽宗在瘦金體中逐漸的加進行書的筆法。

我們再追查祖師爺的練字軌跡，赫然發現，趙佶是臨過蘭亭的。而趙佶的草書，像是他的草書千字文，或者是掠水燕翎詩，其功力水準也絕對是國寶等級的作品。

這就可以合理的推論，宋徽宗在書法上不斷的求新求變。即使是他自創的瘦金體，也在他不斷加進行草的新元素催化下，產生基因突變。

由此比對可知，宋徽宗前後期作品風格，是不一樣的。前期的作品，以瘦金體千字

文為首，走純楷路線，我們以下稱之為「極簡風」。後期的作品，以祥龍仙鶴牡丹為例，加行草元素，我們以下稱之為「華麗風」。兩者皆有瘦金之美，但風格已然轉變。

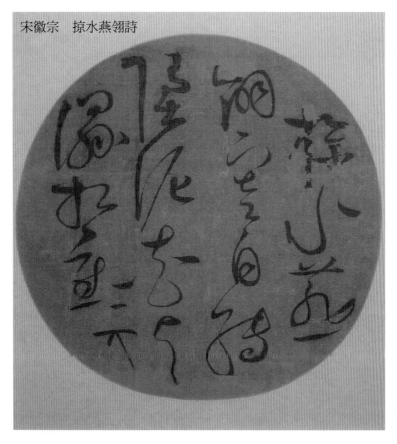

宋徽宗　掠水燕翎詩

回到原命題：「那麼，到底要練那一種風格的瘦金體比較好？」
聽起來，好像又來到「魚與熊掌」如何選擇、如何兼得的問題了。

建議初學者一開始不要走華麗風。
華麗風的難度相對是很高的，因為寫華麗風的瘦金體，必須同時掌握瘦金極簡風的骨幹，以此為基礎再加上行書的筆法。硬底子的高手才能辦到。

如果一開始根基不穩就直接挑戰華麗風的話，很容易畫虎不成反類犬，寫出來的是張牙舞爪的行書，且完全沒有瘦金的味道。「你這是行書，根本就不是瘦金。」練瘦金體的人努力了半天，卻聽到這種評論，挫折感會很大。好比是內力不夠卻硬練七傷拳，一練七傷，先傷己，特傷心，划不來的。

對於瘦金體的初學者，我仍然建議先練宋徽宗瘦金體千字文，掌握住「極簡風」基礎的架構和筆法。

別小看基礎的，最基礎的，都是最難的。若極簡風已練到任督二脈皆通，氣走諸穴的等級時，再來挑戰華麗風，會比較容易水到渠成。收到「以正合，以奇勝」的效果。

【世間安得雙全法，不負如來不負卿？】

<div align="right">

——《蒼央嘉措情歌》

</div>

「華麗風」要怎麼個挑戰法？

由純楷轉入行楷，速度變快了，轉折處，要有所取捨。融入行書筆法的優缺點副作用，是互為表裏的。優點是字看起來更活潑更有勁道，缺點是改動處會沖淡瘦金的味道。

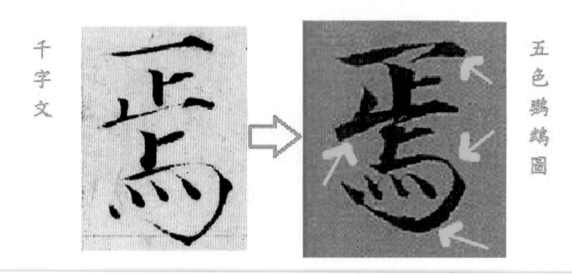

千字文　　　　　　　　　　　　　　　五色鸚鵡圖

建議是：一個字中，至少保留「鼠尾釘頭、竹葉撇、蘭葉捺」這些瘦金體的基本特徵函數中的最少一個特徵，讓人一眼仍能認出這是瘦金體的前提下，針對「釵頭鳳、鶴膝腳、羚羊掛角念奴嬌」去做變化，會是最有效率的解決方案。

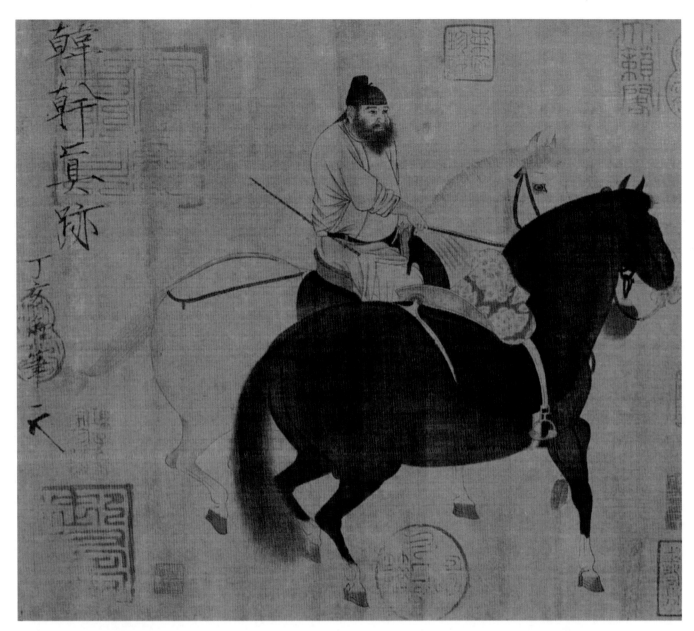

宋徽宗題　韓幹牧馬圖（局部）

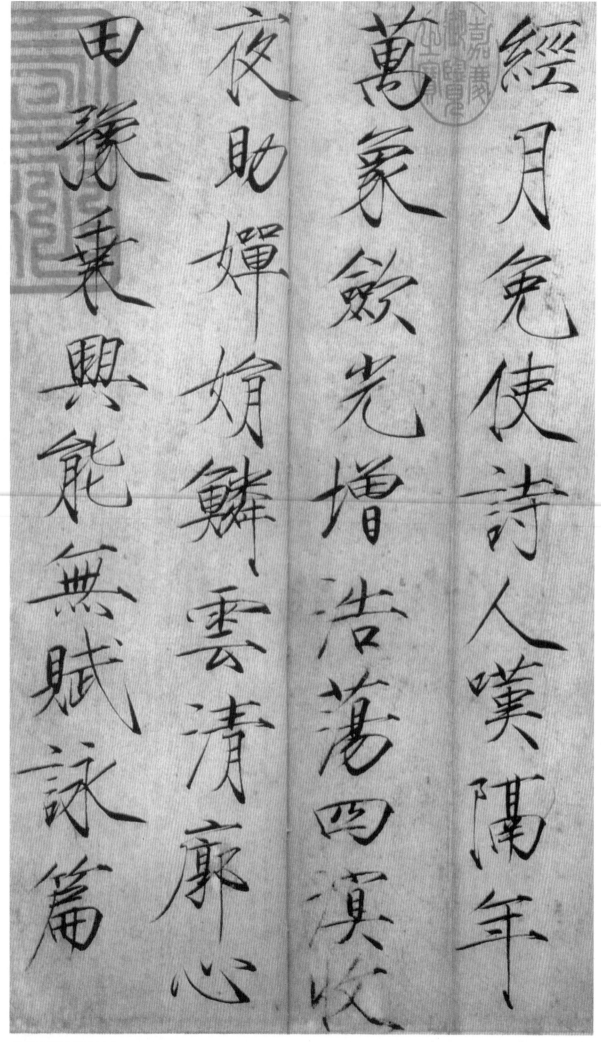

經月，免使詩人嘆隔年。萬象斂光增浩蕩，四溟收夜助嬋娟。鱗雲清廓心田豫，乘興能無賦詠篇。

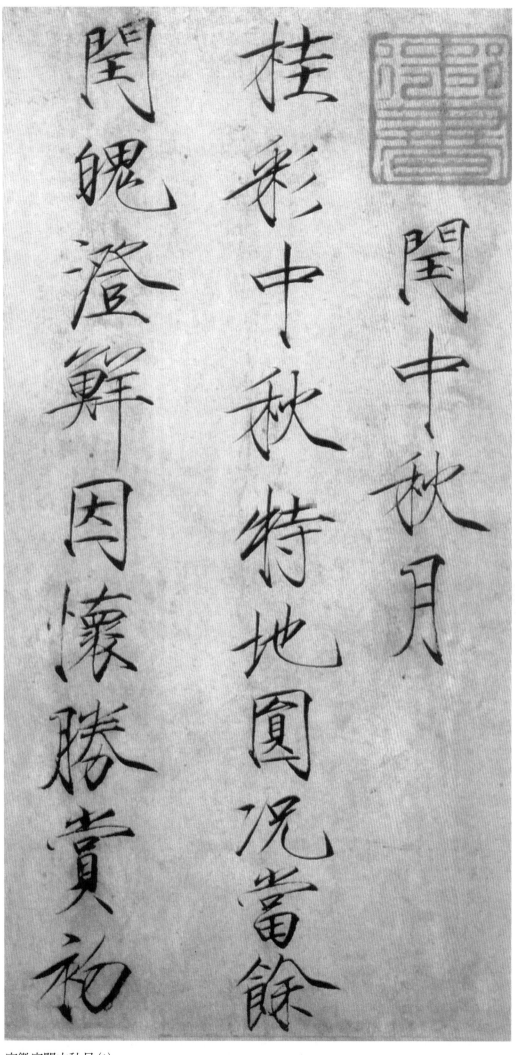

閏中秋月

桂彩中秋特地圓況當餘潤魄澄鮮因懷勝賞初

答客問

以下七個問題，是我最常被問到的問題，我索性列出來，提出我的看法，供作同道參考。

Q1. 學校和市面上教的書法，大都是顏真卿、柳公權、九成宮、趙孟頫、蘭亭、隸書或魏碑，沒聽說過瘦金體。

A1.「聞道有先後，術業有專攻。」　　　　　　　　　　　　　～韓愈《師說》

原因是：一來，瘦金體光是帖子就很難找，以往只有極少數的人會寫、會教、肯教這種書體。您想學，也學不到。二來，這取決於練書法的人，想追求的是怎樣子的人生目標。是端正？是精彩？是符合期待？還是令人感動？

瘦金體，具有超凡的美，適合那些想要得到認同，又想與眾不同的人。

Q2. 學瘦金體要用什麼樣的筆比較好？

A2. 這取決於您打算在什麼紙上寫字。

宣紙自然適合用毛筆，古代只有宣紙，所以也只好用毛筆，這是傳統限制。
現代 21 世紀的選擇性可多了，所以要因紙制宜。
考試的試卷適合用原子筆，銅版紙適合用鋼筆，影印紙適合用鉛筆，黑板適合用粉筆（不要笑，真的可以！）無法散墨的印刷適合用油性簽字筆。

然而，對瘦金體的初學者，我的建議是：「硬筆挑極硬，毛筆挑極軟」。硬筆如鋼筆、美工筆（中國大陸特有的彎頭鋼筆，可以用這種硬筆筆尖寫出類似毛筆的粗細變化）、2B 鉛筆、0.4mm 口徑的原子筆，都是不錯的瘦金入門筆款，容易展現瘦金體的特徵及鋒銳度。毛筆如羊毫中楷、葉筋、勾線筆，比較適合初學者上手毛筆瘦金。

Q3. 我的小孩才唸國中，學瘦金體，看起來很難，若是失敗，會不會有挫折感？

A3.「低水準的目標才是一種罪，失敗不是。在經歷許多偉大的嘗試之後，即使失敗，亦感光榮。」　　　　　　　　　　　　　～國際武打巨星李小龍

只要有興趣、有決心、再加上有成功範例的正確方法，照表操課，自然容易達陣。
我自身的經驗是，小孩子學瘦金，反而會比大人來得快，因為小孩沒有預設立

場，也不懂得害怕，記憶力又好。一個小孩在某個領域會進步神速，一定是真心喜歡，然後勇於嘗試高於他現在能力所能及的，小孩其實很享受這種挑戰，一旦成功，還會上癮。

挫折感？不會啦！請您用誘導的方式，別拿藤條逼他限期破關，就不會有挫折感。

至於面對失敗的心理建設，我打個比方：有勇氣去追求眾人公認的女神卻失敗的男人，會被輕視而自卑嗎？會被恥笑而挫折嗎？不會的！而會覺得雖敗猶榮，且過程中必獲得寶貴的經驗值，為下次的成功打基礎。

更何況：要是女神果真被他追上了呢？這可是享用一輩子的福氣啊！
更何況：這女神，唯命是從、隨傳隨到、華麗現世、豔驚四座。

Q4. 我的孩子學顏真卿、柳公權、九成宮、蘭亭比較保險？還是學瘦金體比較好？

A4. 「英雄之所以成為英雄，不是因為他的能力，而是因為他的選擇。」

如果您心知他有天賦有機會，試問：您會讓他選擇進入凡人的明星學校？還是鼓勵他進入霍格華茲（Hogwarts School of Witchcraft and Wizardry）？
就我的觀察，能靜得下心去練瘦金體的小孩，專注力和審美觀都是一流的，無庸置疑。再說，在學習瘦金體的過程中，還可以若無其事地逼出孩子的潛能，這是一輩子受用不盡的資產。

我有個長輩是這麼跟我說的：「上半輩子，要養成一些好習慣；下半輩子，讓這些好習慣來養你！」

對於引導自己小孩練瘦金體這件事，因為我自己練，過來人自己心裏知道，瘦金體不僅僅是一種書法而已，更是一種態度，一種專注於極致之美的態度。
不專心，寫不好；心浮氣躁，寫不好；姿勢不對，寫不好。
武俠小說裏，少林派靠外門硬功來練身修心，可收武學佛法相得益彰之效。讓小孩學瘦金，也有這一點味道。

瘦金體是結構最簡單（其實也是最不簡單），但是力道韻味最難掌控的一種字體。如果小孩連這種字體都能駕馭了，那對他們的專注力和審美觀也就可以放心了。

Q5. 學校裏的老師們都說，宋徽宗是亡國之君，瘦金體是亡國字體，練這種亡國字體，會不會不吉利？

A5. 瘦金體是「神界的書法・書法的神界」。此觀點請參閱本書「前言」。

宋徽宗無意間把它帶到凡間而觸動了神怒，遭到神譴。至於亡國，那只是表面的假象。宋徽宗業已因此付出慘痛的代價。從這個角度看，瘦金體已經算是利空出盡了。分析師說：請大膽進場，安心享用。練瘦金是項成長型的投資，它的利潤會表現在日常生活中的每一個角落。

正如同水可載舟亦可覆舟，端看事在人為而已。從活在「別人怎麼說」、「別人怎麼想」的世界裏走出來吧！回頭看看自己的感覺是什麼？自己的需要是什麼？自己的想法是什麼？瘦金體，您要是喜歡，就去練去擁有，不是很美好嗎？如果凡事都要靠別人給意見而不是自己憑感覺，那多累！

另外，私底下爆個料，這是一個學校老師們不好意思承認的理由：瘦金體，絕大多數的學校老師自己既不會寫也不會教。於是，要是有學生問起，要不就是顧左右而言他後快閃消失，要不就索性給它安個「莫須有」的罪名，拖出去斬了，既便宜行事，自己也鬆了一口氣。我講了，您自己心知肚明就好，別再追問了，再問，學校老師會惱羞成怒的。

練神界的書法，當然是值得被尊敬的。進入書法的神界，是給自己最大的獎賞。練得成瘦金體，是享受一輩子的福分。

Q6. 我的硬筆字寫得很爛，毛筆字沒有基礎，這樣也能練瘦金體嗎？

A6. 「蜀之鄙，有二僧，其一貧，其一富。」　　　～彭端淑《為學一首示子姪》

這是高中國文課本裏的故事，富和尚認為去南海朝聖是件難如登天的事，對此，窮和尚只淡定的說了一句：「吾一瓶一缽足矣！」，以堅定的意念啟程，三年就打完收工回到老家了。至於那個富和尚呢？不好意思，他還在「準備中」呢！

沒錯，有武學基礎的人，練其他武功都會更容易上手，因為基本的原理是相通的。但是從頭練，也沒什麼不好，不會受到原有字體的羈絆。

不過，話說回頭，講白了，這個問題其實不是問題，而只是您心頭一時的魔障而已。只要堅定信念踩出第一步，相信我，天地境界從此不同。

Q7. 瘦金體通常要練多久才能上手？

A7. 「功夫，就是時間。」　　　～電影《一代宗師》

「瘦金體練多久就能上手？」這個問題聽起來，就好像是買到新款 PS 遊戲，立馬問要打多久就能破關一樣。

多快能破關？自然取決於玩家的經驗及沉迷程度。而我能做的，是為您寫好攻略本，好讓您事先知道哪裏有寶哪裏有怪、如何打趴 Boss，取得晉級。

這樣講好像有點敷衍？那我換個說法好了，基本的特徵筆法，鼠尾釘頭竹葉撇蘭葉捺，練一天就會了。但是，難就難在後續如何提高全字的良率。瘦金體的培養，是農業工程而不是工業工程。要靠著學習者一個字一個字的 Debug，使全字的良率由 1％、10％、進入統計學的常態分佈、$\pm 1\sigma$、$\pm 2\sigma$、$\pm 3\sigma$，逐步提升。最後，脫帖，在日常生活中運用自如。

您要求再量化一點？好吧，我開藥方，三餐飯前各手服 1 次，配合真經口訣心法，毛筆硬筆不拘，每天手服 3 次，每次 20 分鐘。每天練習 4 個不同的字（這一點，宋徽宗瘦金體千字文是優質的選擇！）。

「吾日三省吾身，愛瘦金有不忠乎？照三餐練有不信乎？傳不習乎？」

別貪多，要集中火力，每天 4 個字每次至少各練 10 遍。練字時若有所領悟，靈光一閃，當下務必立刻做記錄，可以直接註記在字旁，或另用日記本寫流水帳。不中斷，持續追蹤 3 個月，就有初步的成績出來了。

最後，關於這個「練多久」的問題，我再補充一個「葡萄釀酒理論」。

大家都知道，葡萄可以剝皮吃，也可以拿來榨果汁，還可以釀酒。重點是：葡萄拿來釀酒時，就別期望時間可以跟榨果汁一樣快，它是需要時間去發酵的。練瘦金體也一樣。我是過來人，可以體會有些人急著想在一夜之間就上手瘦金體的心情。也完全可以體會那種想要練一週就能拿出來炫的心態。
但這和當事人怎麼處理葡萄，是一樣的道理，要釀好酒，就要時間和技術。酒一入口，立見真章，怎麼調 Rathepy？還要等多久？這才是釀酒人的智慧。

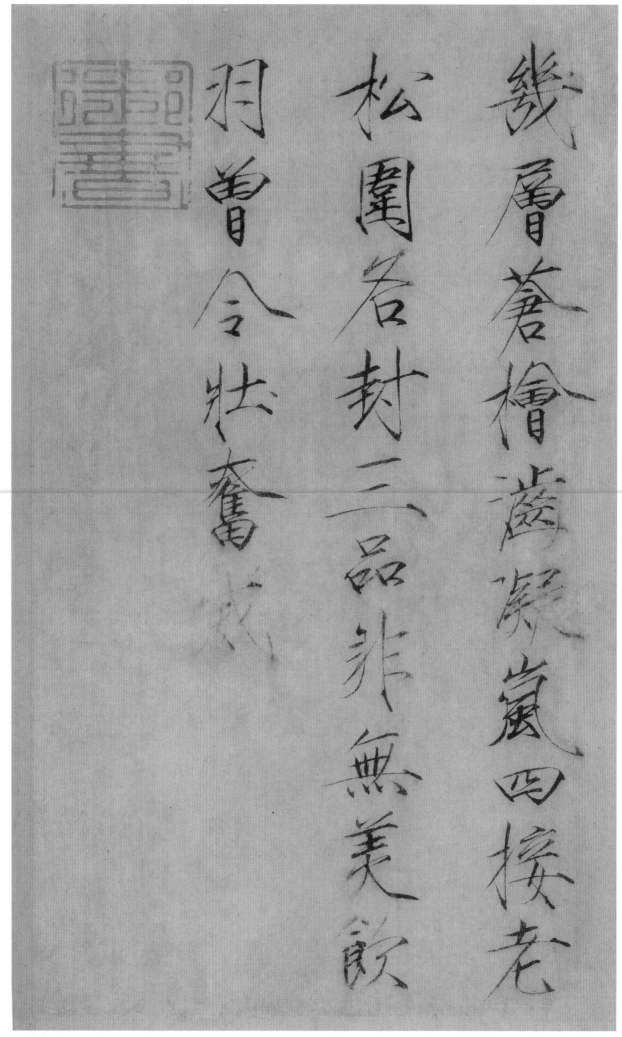

幾層蒼檜齒凝嵐四接老

松圍若封三品非無美飲

羽曾令壯奮威

宋徽宗怪石帖 (2)

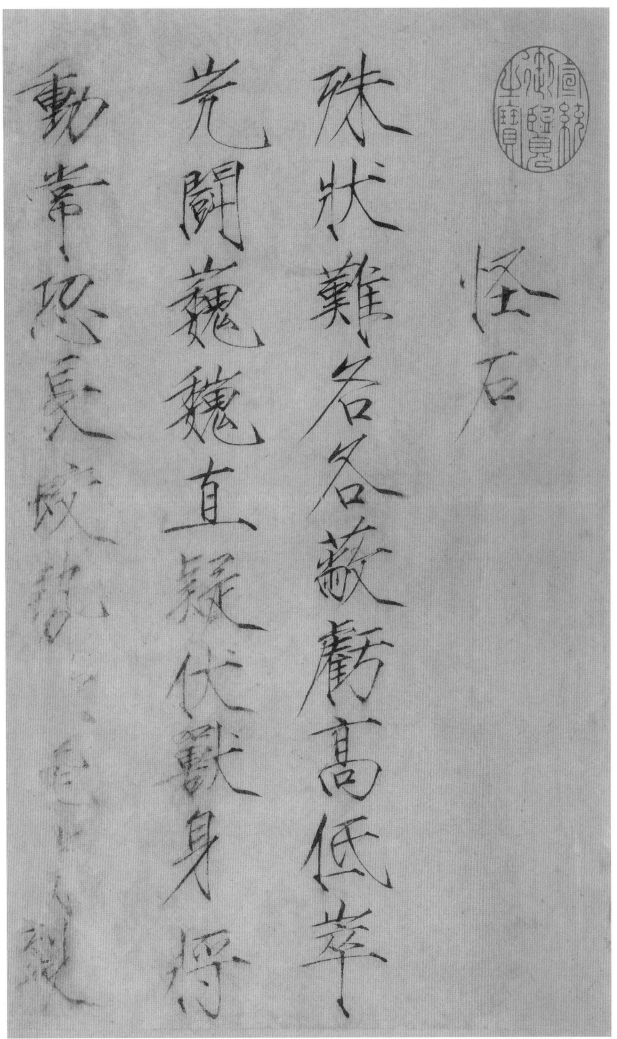

《怪石》殊狀難名各蔽虧，高低崒屼鬪巍巍。直疑伏獸身將動。常恐長蛟勢欲飛。消裂

怪石

殊狀難各蔽虧高低崒
屼鬪巍巍直疑伏獸身將
動常恐長蛟勢欲

宋徽宗怪石帖(1)

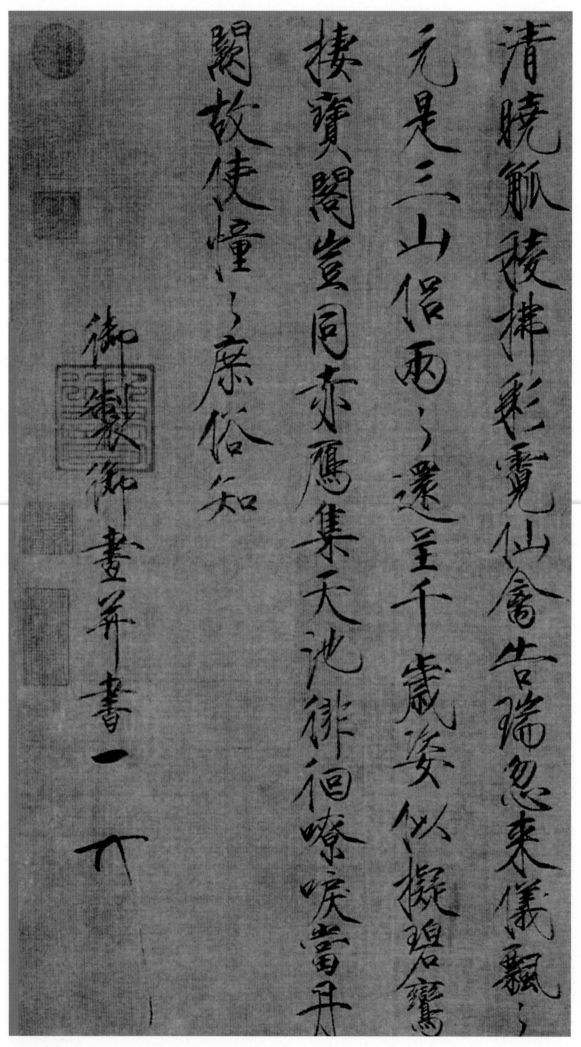

清曉觚稜拂彩霓
仙禽告瑞忽來儀飄飄
元是三山侶兩兩還呈千歲姿似擬碧鸞
棲寶閣豈同赤鴈集天池徘徊嘹唳當丹
闕故使憧憧庶俗知

御製御畫并書一下

宋徽宗瑞鶴 (2)

政和壬辰上元之次夕忽有祥雲拂鬱
低映端門眾皆仰而視之條有群鶴
飛鳴於雲中仍有二鶴對止於鴟尾
之端頗甚閑適餘皆翹翔如應奏節
往來都民無不稽首瞻望歎異久之
經時不散逡巡歸飛西北隅散感茲
祥瑞故作詩以紀其實

宋徽宗瑞鶴 (1)

後記　入魔

想練就一手瘦金體，您，下定入魔的決心了嗎？

小朋友 Stanly 看完我的毛筆瘦金體演示，很羨慕的說，他也好想練一手瘦金體。

還不忘補上一句：「就算只是硬筆瘦金體也好！」

我聽後笑笑。他看了看我的表情，很不服氣的說：「你不信？」

我說：「我沒有不信，瘦金體又不是什麼不傳之祕。方法對，下功夫就學得會，我想問的是，你是喜歡玩玩就好？還是沒練成，就吃不下飯睡不著覺？」

香港漫畫《風雲》一念成魔

劍邪緩緩的問道：「魔，是什麼？」。

聶風思索道：「以晚輩之見，魔是神的對比，是邪惡的象徵。」

「錯！這只是最膚淺的一種世俗見解。」劍邪聞言冷聲道：

「魔，其實是臻至最高境界之前的必經試探，也是唯一的不二法門。」

頓了頓雙目一寒道：「要成魔，就必須要——一・心・一・意。」

聶風聞言不解道：「前輩，何謂一心一意？」

劍邪聞言緩之解說道：「一心，就是只管一生爭強好勝之心，要打敗最強者方才後快。」聶風聞言，不禁想起了可怕的絕無神，點頭道：「這個不難，晚輩今次矢志成魔，便是要打敗東瀛的最強者——絕無神。」

劍邪聞言深吟道：「這是你的執念，在入魔之前，你要好好記著這個人。」

聶風點頭繼續問道：「前輩，那何謂一意？」

劍邪聞言雙目精光一閃，注視著聶風緩緩道：「一意，就是心無二意，只有魔意，忘記過去一切情義哀榮，也要忘對你最重要的事物。」

很多人想知道練瘦金有沒有速成捷徑？我側頭想了想，答道：「有，入魔！」

別緊張，沒要您像聶風一樣，泡進混世魔池去入魔煎熬，不過⋯⋯。

我心想，Stanly，要是你練瘦金體時，有如玩 PS 遊戲時那股不眠不休的狠勁的話，我估計，你上手瘦金的速度，會跟打「惡靈古堡」破關的速度一樣快。

其實，我一點也不擔心，因為我知道，你會的！

跋　我有一個夢

瘦金體，是一門在紙上走鋼索的藝術。極美，難精，我經歷過，點滴在心頭。
然而，我有一個夢。
我夢見在我有生之年，親眼看到瘦金體曼妙地走進了我們的生活。

我夢裏想看到的是什麼？

我想在館子吃定食的時候，抬頭一看，頭上木牌「豚骨拉麵」是用瘦金體寫的。
我想在市場買菜的時候，看到攤子上「九層塔一包十元」是用瘦金體手寫的。
我想在烘焙坊喝咖啡的時候，看到價目表上「招牌拿鐵」是用瘦金體寫的。
我想在逛街的時候，驀然回首，不經意地看到路上有招牌是用瘦金體寫的。

只可惜，這事到目前為止，還沒發生過。

為什麼沒人這樣幹？道理很明顯，這字體極美，卻很難精準手寫，會的人不多，精的人更少，很多人甚至連聽都沒聽過。
想來，招牌看板師傅也不會願意花這個功夫來冒這個險。
正因為沒人這麼幹，所以上述情況，我從來沒見過。

好吧，既然這麼愛看，幹嘛不自己試著動手？或教會更多人，讓大家來幫我圓夢？
沒錯，我就是這麼起心動念的。

摸著石頭過河也好，跌跌撞撞也好，我正想辦法，試著讓它普及。

我好想看著它走進生活，美化環境。我好想看見它在日常生活中展現風華，帶來驚豔。我好想看到練瘦金的學生臉上閃耀著喜悅、自信、與驕傲的光芒。

真的，我好想看到！

所以，我努力堅持，也默默祈禱大家幫我。

這個瘦金夢，我會慢慢讓你成真的。

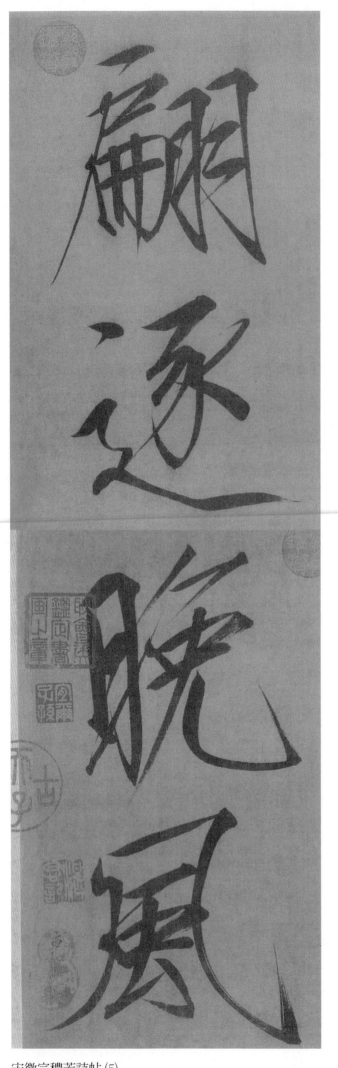
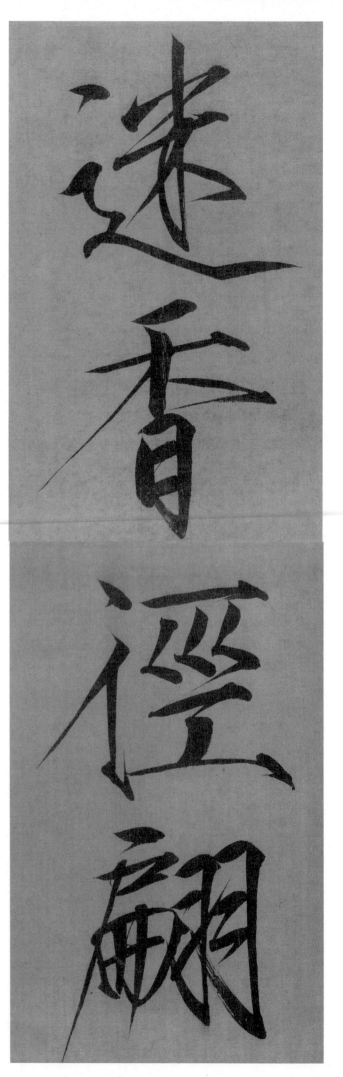

宋徽宗穠芳詩帖 (5)

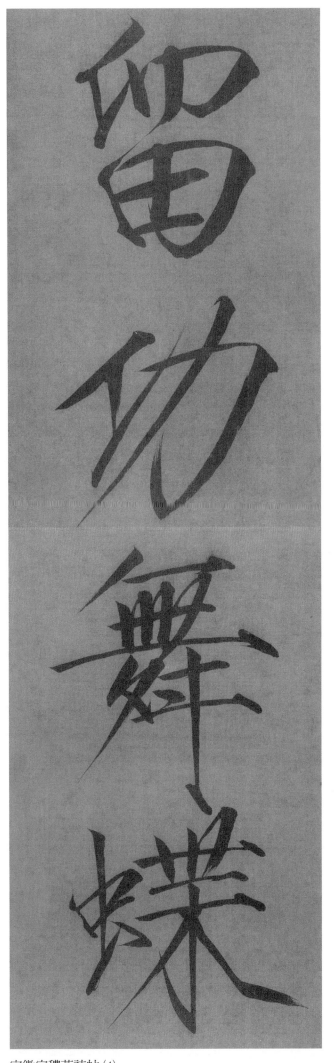

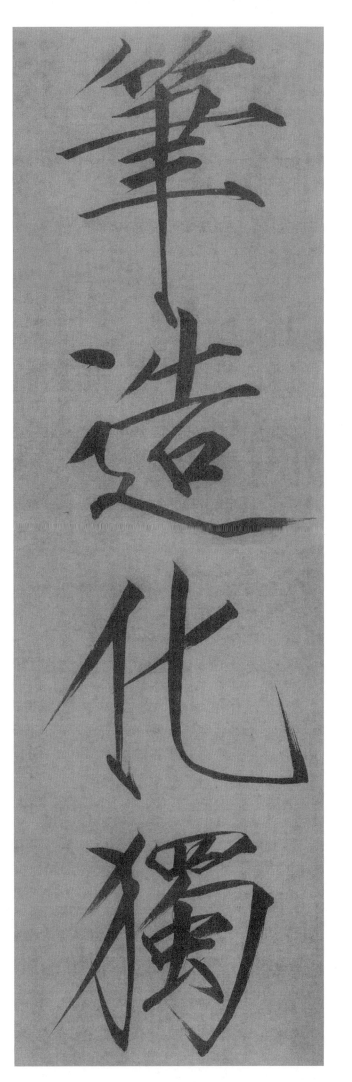

宋徽宗穠芳詩帖(4)

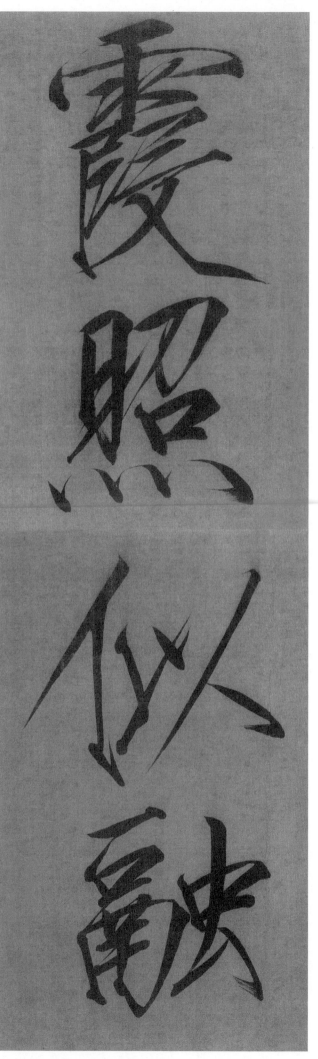

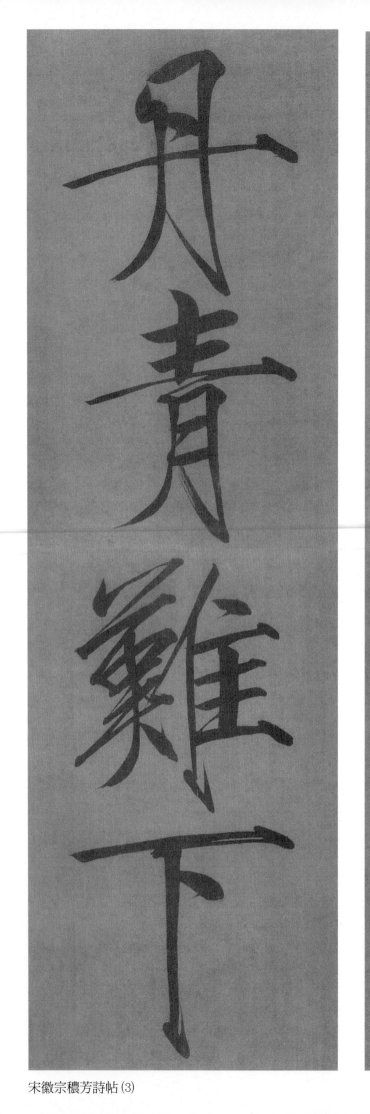

霞照似融

丹青難下

宋徽宗穠芳詩帖(3)

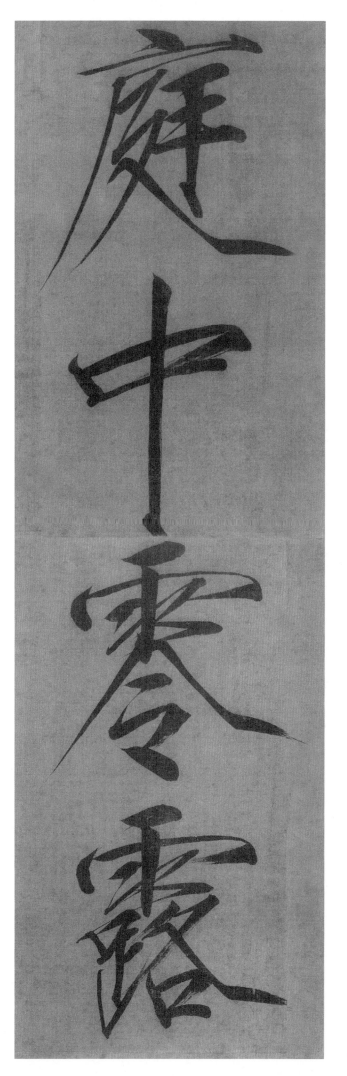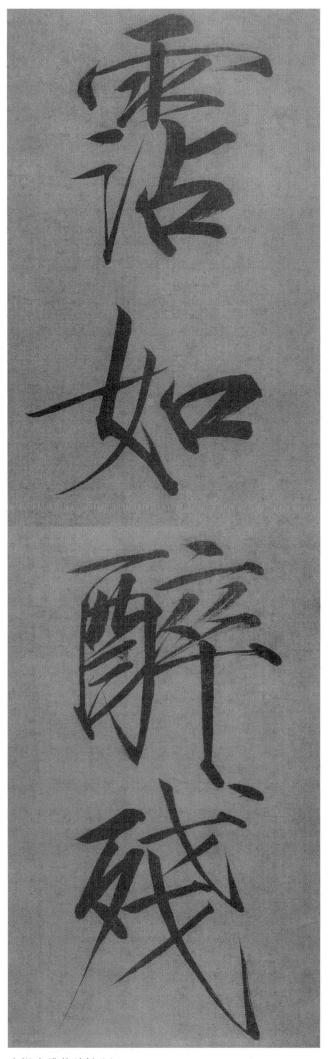

零浥如醉殘

庭中零零露

宋徽宗穠芳詩帖 (2)

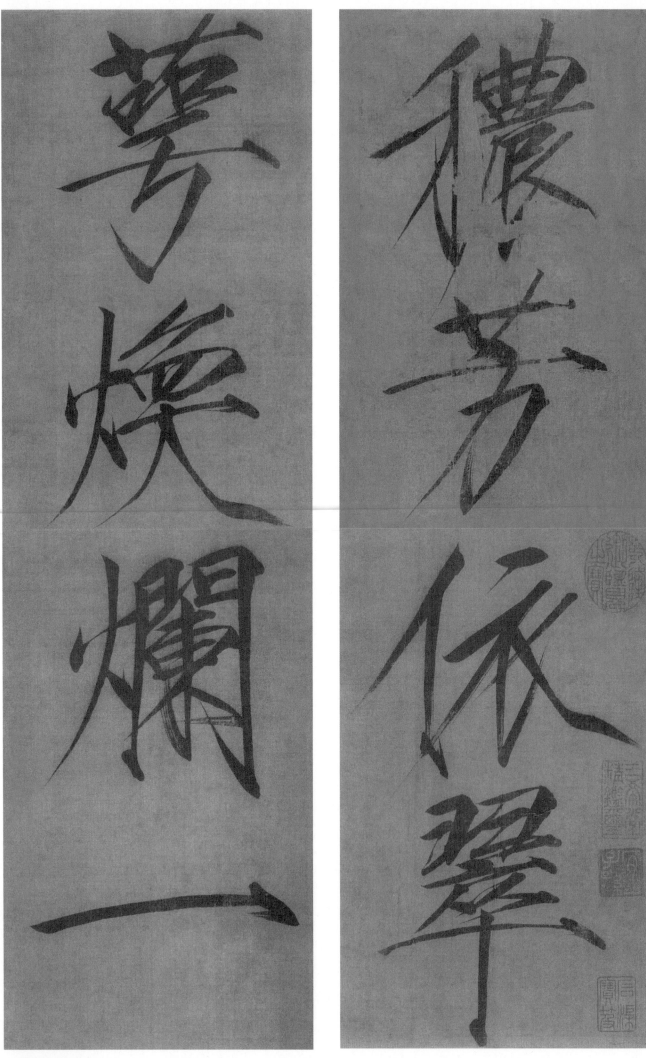

穠芳依翠萼
煥爛一

宋徽宗穠芳詩帖(1)

引領俯仰廊廟束帶矜莊
裵回瞻眺孤陋寡聞愚蒙
等誚謂語助者焉哉乎也

崇寧申申歲宣和殿書
賜童貫

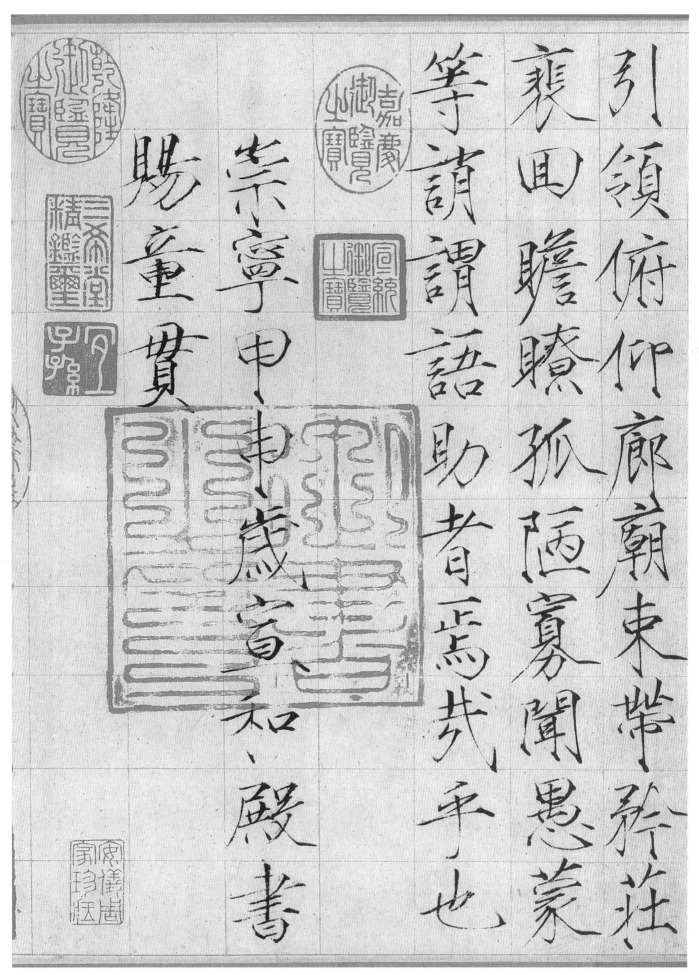

駭躍超驤　誅斬賊盜捕獲
叛亡布射　遼丸嵇琴阮嘯
恬筆倫紙　鈞巧任釣釋紛
利俗並皆　佳妙毛施淑姿
工顰妍笑　年矢每催羲暉
晃曜璇璣　懸斡晦魄環照
指薪修祜　永綏吉邵矩步

惟房紈扇　圓潔銀燭　煒煌晝眠
夕寐　藍筍象床　弦歌酒讌
接杯舉觴　矯手頓足　悅豫且康
嫡後嗣續　祭祀蒸嘗　稽顙再拜
悚懼恐惶　牋牒簡要　顧荅審詳
骸垢想浴　執熱願涼　驢騾犢特

枇杷晚翠梧桐早凋陳根
委翳落葉飄颻遊鵾獨運
凌摩絳霄耽讀翫市寓目
囊箱易輶攸畏屬耳垣牆
具膳餐飯適口充腸飽飫
烹宰飢厭糟糠親戚故舊
老少異糧妾御績紡侍巾

察理鑑貌辨色貽厥嘉猷
勉其祗植省躬譏誡寵增
抗極殆辱近恥林皋幸即
兩疏見機解組誰逼索居
閑處沈默寂寥求古尋論
散慮逍遙欣奏累遣慼謝
歡招渠荷的歷園莽抽條

禪主云亭鷹門紫塞雞田
赤城昆池碣石鉅野洞庭
曠遠綿邈巖岫杳冥治本
於農務茲稼穡俶載南畝
我藝黍稷稅熟貢新勸賞
黜陟孟軻敦素史魚秉直
庶幾中庸勞謙謹勑聆音

扶傾綺廻漢惠說感武丁
俊乂密勿多士寔寧晉楚
更霸趙魏困橫假途滅虢
踐土會盟何遵約法韓弊
煩刑起翦頗牧用軍最精
宣威沙漠馳譽丹青九州
禹跡百郡秦并嶽宗泰岱

杜藁鍾隸　漆書壁經　府羅將相　路俠槐卿　戶封八縣　家給千兵　高冠陪輦　驅轂振纓　世祿侈富　車駕肥輕　策功茂實　勒碑刻銘　磻溪伊尹　佐時阿衡　奄宅曲阜　微旦孰營　桓公匡合　濟弱扶傾

華浮飛丙設弁承
夏渭驚舍席轉明
東據圖傍鼓疑既
西涇寫啟瑟星集
二宮禽甲吹右墳
京殿獸帳笙通典
背盤畫對陞廣亦
邙鬱綵楹階內聚
面樓僊肆納左群
洛觀靈筵陛達英

宋徽宗千字文 (7)

入奉母儀諸姑伯叔猶子
比兒孔懷兄弟同氣連枝
交友投分切磨箴規仁慈
隱惻造次弗離節義廉退
顛沛匪虧性靜情逸心動
神疲守真志滿逐物意移
堅持雅操好爵自縻都邑

之盛川流不息淵澄取暎

容止若思言辭安定篤初

誠美慎終宜令榮業所基

籍甚無竟學優登仕攝職

從政存以甘棠去而益詠

樂殊貴賤禮別尊卑上和

下睦夫唱婦隨外受傅訓

景行維賢剋念作聖德建
名立形端表正空谷傳聲
虛堂習聽禍因惡積福緣
善慶尺辟非寶寸陰是競
資父事君曰嚴與敬孝當
竭力忠則盡命臨深履薄
夙興溫凊似蘭斯馨如松

在竹白駒食場化被草木
頼及萬方蓋此身髮四大
五常恭惟鞠養豈敢毀傷
女慕貞潔男效才良知過
必改得能莫忘罔談彼短
靡恃己長信使可覆器欲
難量墨悲絲染詩讚羔羊

宋徽宗千字文 (3)

菜重芥薑海鹹河淡鱗潛
羽翔龍師火帝鳥官人皇
始制文字乃服衣裳推位
讓國有虞陶唐弔民伐罪
周發商湯坐朝問道垂拱
平章愛育黎首臣伏戎羌
遐邇壹體率賓歸王鳴鳳

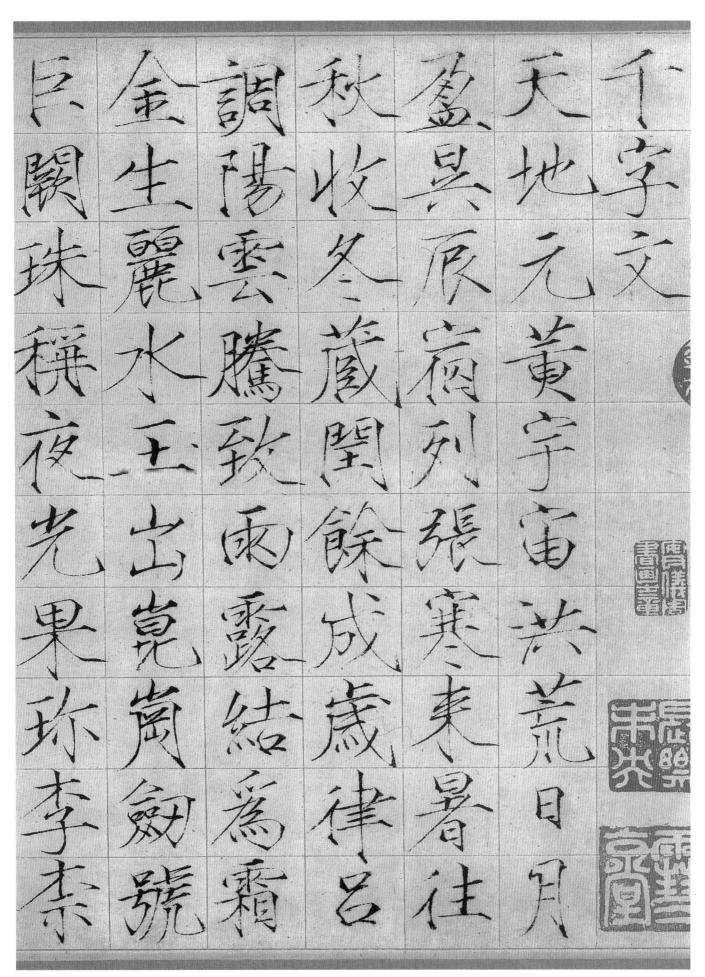

千字文

天地元黃　宇宙洪荒　日月盈昃　辰宿列張　寒來暑往　秋收冬藏　閏餘成歲　律呂調陽　雲騰致雨　露結為霜　金生麗水　玉出崑崗　劍號巨闕　珠稱夜光　果珍李柰

宋徽宗千字文 (1)

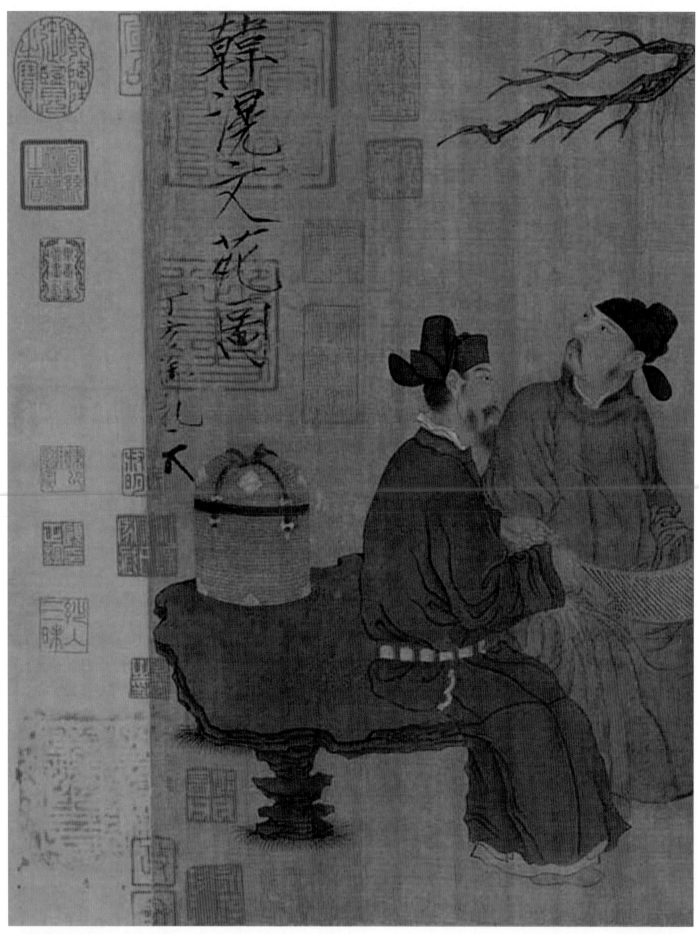

宋徽宗 題　韓滉文苑圖（局部）

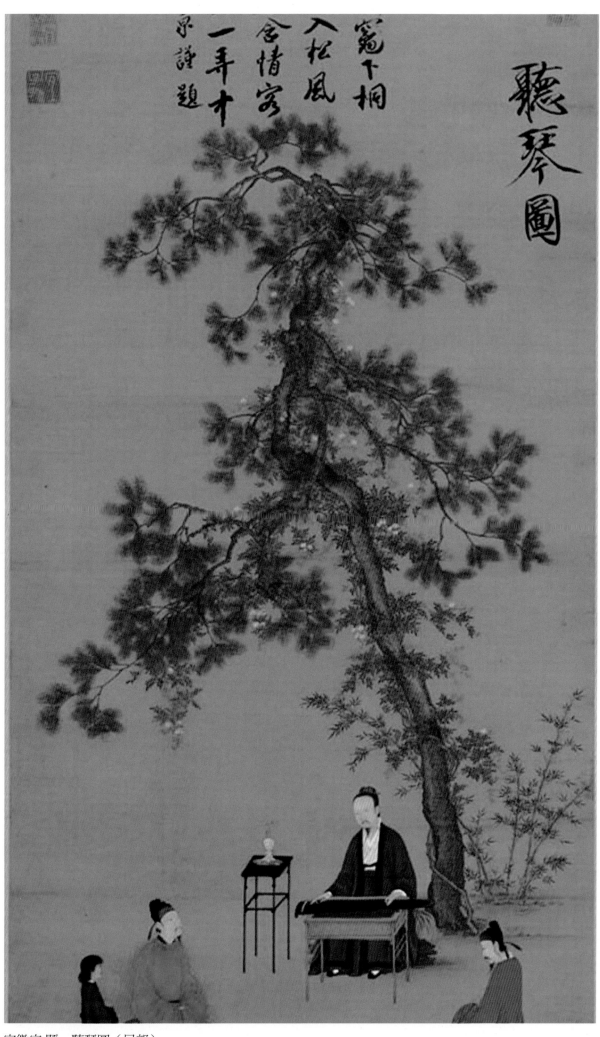

宋徽宗 題　聽琴圖（局部）

國家圖書館出版品預行編目資料

瘦金真經／白裕榮 著
-- 初版.-- 新北市：白裕榮，2015.1
　面；公分
　ISBN　978-986-90110-9-9（平裝）
1. 書體　2. 書法教學

942.1　　　　　　　　　　103020903

瘦金真經

出版者●集夢坊　　　　　　　　　副總編輯●陳雅貞

作者●白裕榮　　　　　　　　　　責任編輯●張欣宇

印行者●華文聯合出版平台　　　　排版●陳曉觀

出版總監●歐綾纖　　　　　　　　美編●陳君鳳

台灣出版中心●新北市中和區中山路2段366巷10號10樓

電話●(02)2248-7896　　　　　　　傳真●(02)2248-7758

ISBN●978-986-90110-9-9

出版日期●2015年1月初版

郵撥帳號●50017206采舍國際有限公司（郵撥購買，請另付一成郵資）

全球華文國際市場總代理●采舍國際 www.silkbook.com

地址●新北市中和區中山路2段366巷10號3樓

電話●(02)8245-8786　　　　　　　傳真●(02)8245-8718

全系列書系永久陳列展示中心

新絲路書店●新北市中和區中山路2段366巷10號10樓　　　　　電話●(02)8245-9896

新絲路網路書店●www.silkbook.com

華文網網路書店●www.book4u.com.tw

跨視界‧雲閱讀 新絲路電子書城 全文免費下載　新‧絲‧路‧網‧路‧書‧店 silkbook●com

本書係透過全球華文聯合出版平台（www.book4u.com.tw）印行，並委由采舍國際有限公司（www.silkbook.com）總經銷。採減碳印製流程並使用優質中性紙（Acid & Alkali Free）與環保油墨印刷，通過碳足跡認證。